致 谢

谨在本书出版之际，感谢故宫博物院研究馆员余辉为本书的创作提供珍贵资料并给予悉心指导。

献给我的囡囡沐妹。 ——田恬

送给所有带给我灵感的可爱的人。 ——韩建南

图书在版编目（CIP）数据

国画的大创造 / 田恬著；韩建南绘. —北京：北京科学技术出版社，2023.10
ISBN 978-7-5714-2780-1

Ⅰ.①国… Ⅱ.①田…②韩… Ⅲ.①中国画–鉴赏–中国–青少年读物 Ⅳ.①J212.052-49

中国国家版本馆 CIP 数据核字 (2023) 第 004210 号

策划编辑：吴筱曦 张元耀 金可砺		电 话：0086-10-66135495（总编室）	
责任编辑：张 芳		0086-10-66113227（发行部）	
封面设计：沈学成		网 址：www.bkydw.cn	
图文制作：天露霖文化		印 刷：北京利丰雅高长城印刷有限公司	
责任印制：李 茗		开 本：787 mm × 1092 mm 1/12	
出 版 人：曾庆宇		字 数：79 千字	
出版发行：北京科学技术出版社		印 张：6.33	
社 址：北京西直门南大街 16 号		版 次：2023 年 10 月第 1 版	
邮政编码：100035		印 次：2023 年 10 月第 1 次印刷	
ISBN 978-7-5714-2780-1			

定 价：78.00 元

国画的大创造

田 恬◎著

韩建南◎绘

北京科学技术出版社
100层童书馆

让孩子们读懂传统中国之美

要培养孩子们对中国传统绘画的兴趣，让他们读懂传统中国之美，进入这个独特的艺术世界，就要提高他们的国画艺术素养，激发他们的艺术潜能。

中国传统绘画有着与西洋绘画不同的文化基础。宋朝的邓椿在《画继》中说："画者，文之极也。"这就是说，绘画与古代文化的精华如书法、篆刻、诗词等都密切相关，它是一项非常重要的美育活动。学习国画艺术不仅能锻炼孩子们观察事物的能力，而且能教会他们手脑并用的本领，培养他们塑造艺术形象的综合能力。让孩子们在身心放松的状态下逐渐爱上绘画并最终擅长绘画，将极大地提升孩子们的理解力、想象力和创造力，促进他们未来在许多学科领域的发展，使他们健康成长。

北京科学技术出版社出版的这本《国画的大创造》，集古代名画、简洁易懂的文字和充满童趣的插画为一体，介绍了许多与国画艺术相关的知识：国画的起源、绘制国画所使用的工具和材料、国画的分类、著名的国画大师……它为孩子们建立了了解国画艺术的坐标系，帮助他们真切地感受国画的生命力和艺术魅力。

在此，我诚挚地推荐这本经儿童美术教育界众多专家精心审订的国画艺术启蒙书，也祝愿孩子们能够快乐地享受奇妙的、充满智慧的国画艺术之旅，感受中国传统艺术的魅力！

余 辉

故宫博物院研究馆员

欢迎步入 国画世界！

有了这本书，你可以

学习　关于国画艺术的知识
欣赏　意境深远的古代名画
了解　旷世杰作的诞生历程

你一定已经迫不及待了！
快快开启你的国画艺术启蒙之旅吧！

为什么要画画?

小朋友们都喜欢画画吧?
刚开始的时候,大家只能画一些线条;
慢慢地,
大家就能画出心爱的兔子玩具和故事书中的恐龙啦。

古时候的人也喜欢画画。
几千年前,世界上是没有文字的。
人们看到有意思的东西(如东升西落的太阳和
时圆时缺的月亮),
就会想办法画下来。

随着绘画技艺的提高,
人们不再满足于单纯地记录看到的或
想象出的事物,
还要画得好看,借画表达美好的愿望。

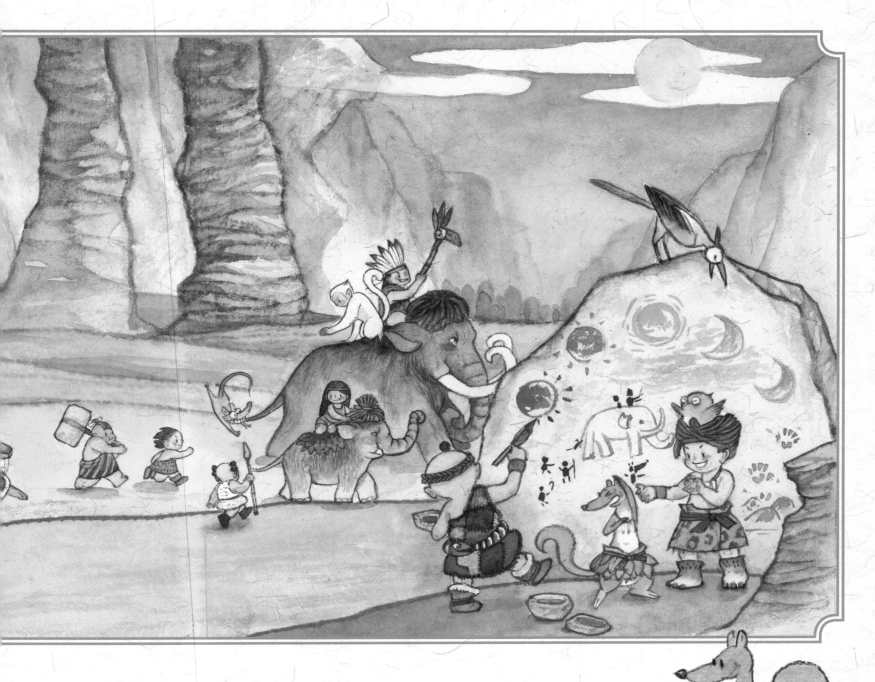

就这样，绘画逐渐成为一门艺术。
人们在画画的过程中学会了观察、思考和表达，
充分享受着创作和欣赏的乐趣。

国画从哪儿来？

很久很久以前，
我们的祖先把画刻在骨头上。

后来，
人们又把画刻在石头上、
画在陶器上、
铸在青铜器上。

又过了很久很久，
人们发明了绢和纸。
这些材料更容易着色，
也更便于携带，
于是人们更喜欢用它们来画画。

国画在哪里？

在美术课上

在寺庙里

在家里

在博物馆和美术馆里

用什么画国画？

在开始画国画之前，
要在桌子上铺好毡子，
把宣纸平整地铺在毡子上并用镇纸压好。
然后，就可以准备墨和颜料啦！

研墨是一件很有意思的事。
取一块墨锭，用水滴滴几滴水在砚上，
就可以磨出又浓又亮的墨了。
磨好墨后，拿起笔架上的毛笔，
就可以开始创作了。

笔架

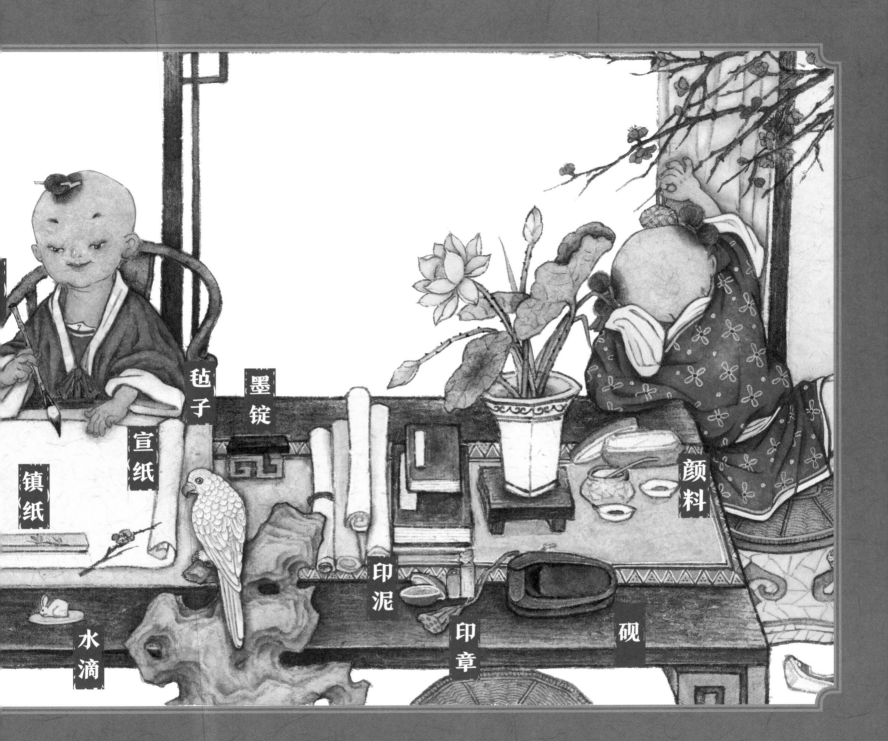

镇纸

宣纸

毡子

墨锭

水滴

印泥

印章

砚

颜料

笔 bǐ

古人最早用刀、树枝和石块画画，后来主要是用毛笔。
"毛笔"这个名字是怎么来的呢？
原来，这种笔的笔头是用动物的毛做的。
毛笔的笔管一般用竹子、木头等材料制作。

制作毛笔常用的毛

松鼠的毛
（制成的毛笔
叫鼠毫）

黄鼠狼的毛
（制成的毛笔
叫狼毫）

羊的毛
（制成的毛笔
叫羊毫）

兔子的毛
（制成的毛笔
叫兔毫）

毛笔的发明

相传毛笔是秦朝的蒙恬大将军发明的，但是考古挖掘资料表明，毛笔在殷商时期就已经出现了。

毛笔的毛十分柔软，非常适合画国画。

笔锋尖而笔腹圆的结构使毛笔勾勒的线条可粗可细，

一笔之中可以有干湿浓淡的变化。

一支毛笔可点、可染、可皴、可擦，赋予国画无限的可能性。

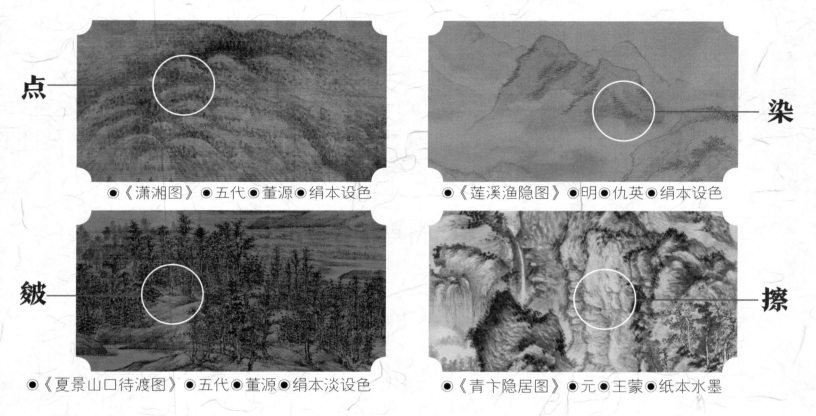

点 ——

◉《潇湘图》◉五代◉董源◉绢本设色

染

◉《莲溪渔隐图》◉明◉仇英◉绢本设色

皴 ——

擦

◉《夏景山口待渡图》◉五代◉董源◉绢本淡设色

◉《青卞隐居图》◉元◉王蒙◉纸本水墨

·**皴法**·一种国画技法，是用淡干墨侧笔而画来表现树木、山石的纹理和阴阳面。

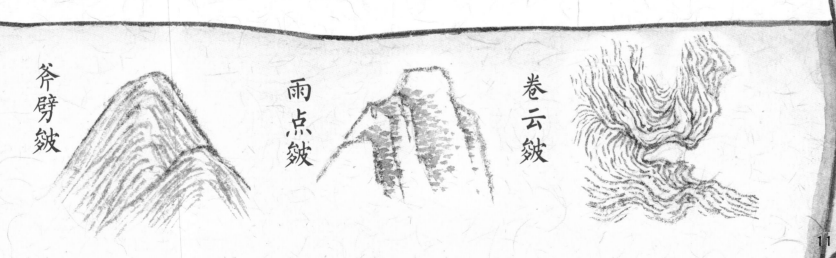

斧劈皴

雨点皴

卷云皴

墨 mò

画国画光有笔是不够的，
还需要墨和颜料。
根据制作原料，
墨可分为松烟墨、油烟墨和漆烟墨。

墨是黑色的，
但它和水按不同的比例混合后却能调出丰富的墨色。
墨多水少，墨色深一些；水多墨少，墨色浅一些。
正是这些深浅浓淡各不相同的墨色，
使国画千变万化、生动多彩！

宋朝的马远和清朝的恽寿平
都是用墨高手。

墨锭的制法

·墨锭· 将墨团分成小块放到铜模或木模中压
成的块状墨，阴干。使用时在砚上加
水研磨，就能变成画画用的墨汁。

锤打

称重

定型

颜料

yán　liào

传统国画颜料的原料取自山川原野，
其中有的是矿石，
有的是植物的汁。
这些原料经过沉淀和分层，
就成了颜料。

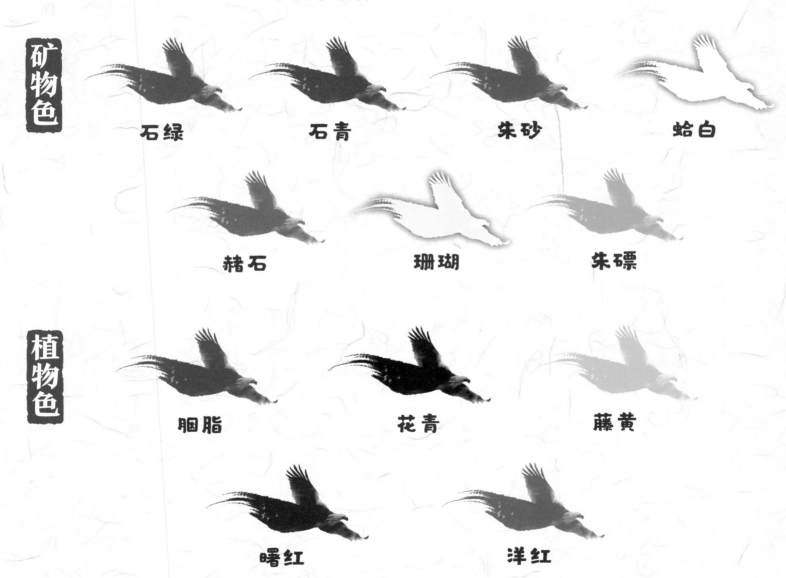

矿物色

石绿　　石青　　朱砂　　蛤白

赭石　　珊瑚　　朱磦

植物色

胭脂　　花青　　藤黄

曙红　　洋红

zhǐ 纸

宣纸润墨性好、耐老化、不易变色、少虫蛀，
有"纸中之王"的誉称，
跟毛笔和墨是绝妙的搭档。
宣纸分为生宣、半熟宣和熟宣。
创作书法作品和画写意画宜用生宣，
画工笔画宜用熟宣。

熟宣

· 造纸术 · 中国的四大发明之一。传统国画用得最多的纸是宣纸。

· 宣 纸 · "始于唐朝，产于泾县"，而泾县隶属于当时的宣州
（今安徽宣城），故得此名。

除了可以画在宣纸上，国画还可以
画在丝、绢、绫等织物上。

宣 纸 的 制 法

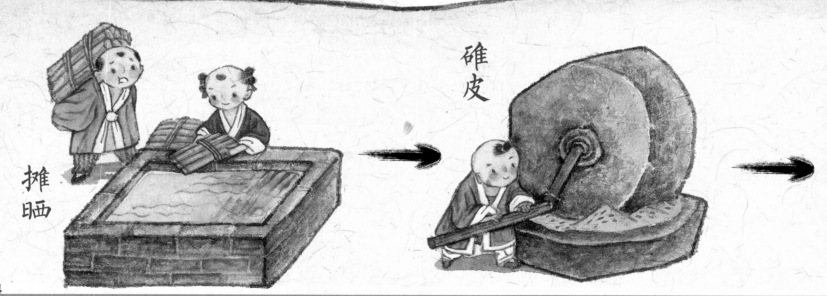

摊晒

碓皮

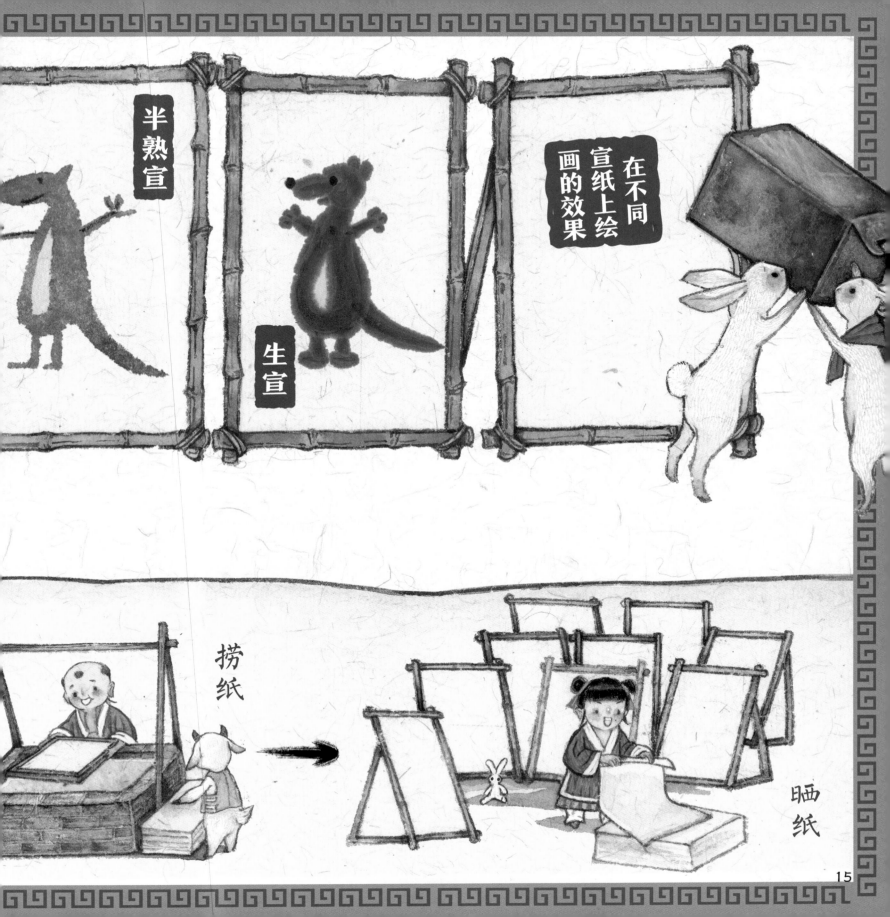

半熟宣

生宣

在不同宣纸上绘画的效果

捞纸

晒纸

yàn

砚

砚是画国画的重要工具，
用于研墨、盛放磨好的墨汁和�舔笔。
因为要用来研墨，
所以它有一块平坦的地方；
因为要用来盛放墨汁，
所以它有一个凹陷的部分。
制作砚的材料主要有石头、陶瓦等。

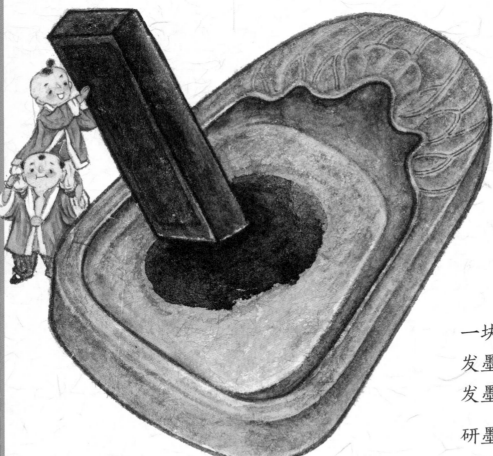

·揔笔· 用毛笔蘸墨后斜着在砚上将笔毛理
顺或除去多余的墨汁。

中国四大名砚

端砚　歙砚　澄泥砚　洮砚

端砚、歙砚、澄泥砚、洮砚被称为"中国
四大名砚"，端砚位列四大名砚之首。

一块砚好不好，
发墨是一个重要的判断标准。
发墨快的砚就是好砚。

研墨的水也是很有讲究的。
碱性天然水可以提高墨汁的黑度和光泽度，
还可以增大墨汁的附着力。

其他

毡子 画画时，先将毡子铺在书案上，然后再铺上宣纸。否则，宣纸着墨后会粘在书案上，使墨迹迅速扩散而破坏作品。

笔架 创作过程中临时搁笔的小架子，用来防止笔头的墨液污染书案和作品。

镇纸 用来压纸，多以较重的硬木材料，以及金属、玉石、水晶、陶瓷等材料制成。

水滴 磨墨时往砚里注水的工具。

印泥 用于钤印的泥状颜料，多为朱磦、朱砂等颜色。

印章 以石料手工刻制而成，蘸印泥使用，又分为名章、闲章两类。名章是印面上刻有主人姓名、字、号等的印章，作为书画作者的标记。闲章用在作品上起到装饰、补空、压角等作用。

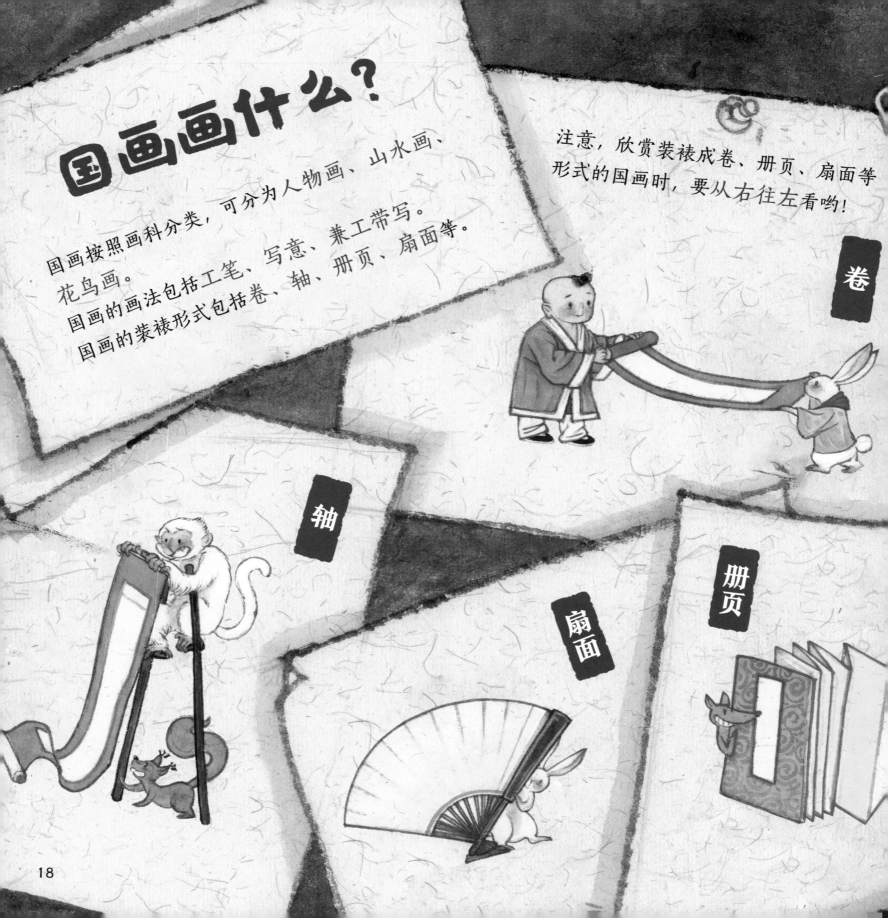

国画画什么？

国画按照画科分类，可分为人物画、山水画、花鸟画。

国画的画法包括工笔、写意、兼工带写。

国画的装裱形式包括卷、轴、册页、扇面等。

注意，欣赏装裱成卷、册页、扇面等形式的国画时，要从右往左看哟！

卷

轴

扇面

册页

兼工带写

写意

工笔

画分三科

人物画

如果想一直记住一个人的样子，
在现代可以给这个人拍照。
但是，在没有照相机的古代，
只能把这个人的样子画下来。

无论是国画还是西洋画，
早期都以人物画为主。
人物画主要包括肖像画、风俗画、故事画等，
最早出现的人物画大多是为宗教或政治服务的。

◎《清明上河图》(部分)◎北宋◎张择端◎卷◎绢本淡设色◎全图 24.8 厘米×528.7 厘米◎故宫博物院 藏

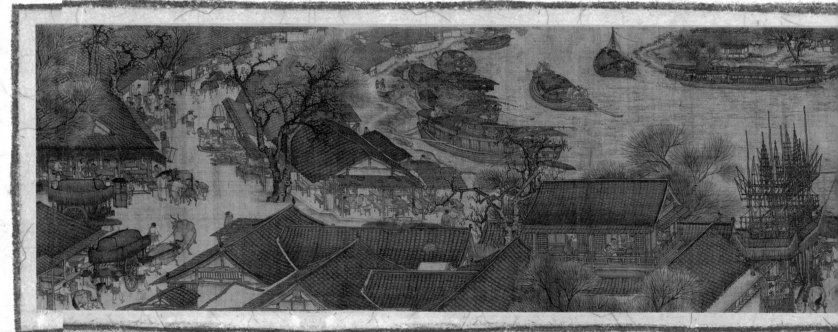

《清明上河图》是国画历史上最有名的风俗画，
它描绘了当时汴京处处充满隐患的社会生活。
例如，图中有一艘船马上就要与河上的拱桥相撞了：
有一个船工正用一根长杆抵住拱桥；
纤夫们松开了纤绳，有几个船工正在放倒桅杆；
舵工急忙转舵横摆，努力降低船速以争取时间；
桥上和岸边的行人也都发现了险情，
纷纷神情慌张地大声呼救。
桥上坐轿的文官和骑马的武官狭路相逢的一幕
也让人捏一把汗：
轿夫和马夫各仗其主，互不相让，争吵不休……
通过暴露这些矛盾，
画家表达了自己对诸多社会问题的担忧，
暗含讽谏之意。

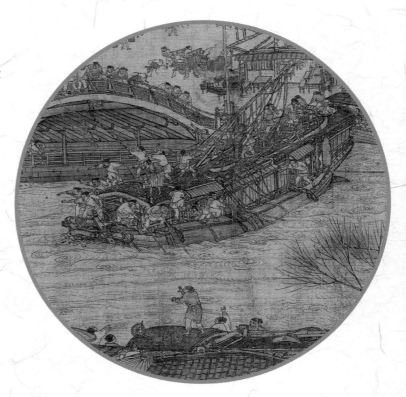

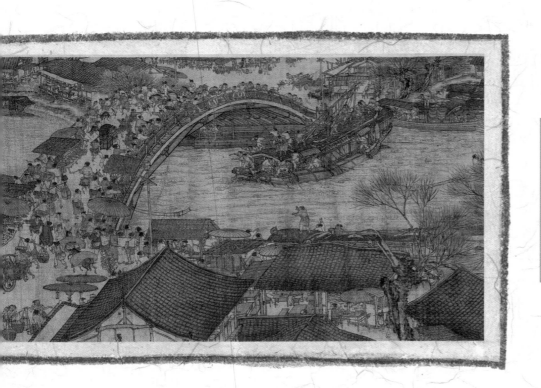

界 画 技 法

　　《清明上河图》中除了人物以外，
还有大量的建筑。画家画这些建筑时采
用的是界画技法，也就是使用界尺画线。
界画技法适合画建筑物，你也可以用尺
子比着画幢房子试试！

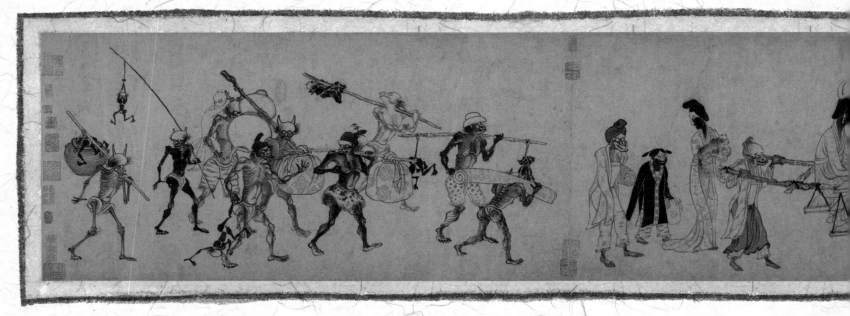

◉《中山出游图》◉元◉龚开◉卷◉纸本水墨◉32.8 厘米 ×169.5 厘米◉美国弗利尔美术馆 藏

你听说过"鬼"吗？

你知道"鬼"是什么样子吗？

大额头，凸眼睛，浑身没肉，

肋骨根根分明，

打着赤脚在路上走……

这就是龚开笔下的"鬼"！

钟馗是民间传说中专门捉鬼的神，

《**中山出游图**》画的是他和妹妹在群鬼的

前呼后拥下乘肩舆出游的情景。

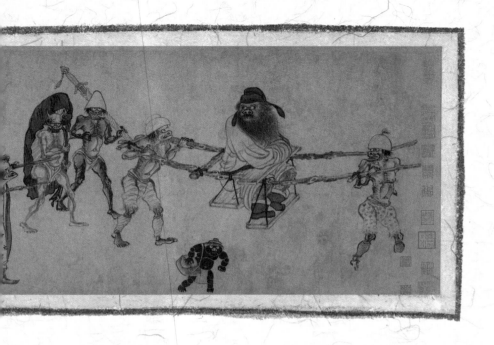

你也来欣赏

《中山出游图》属于哪种类型的人物画呢？
《虢国夫人游春图》和《韩熙载夜宴图》分别画了什么场景？
你从中感受到了人物什么情绪呢？

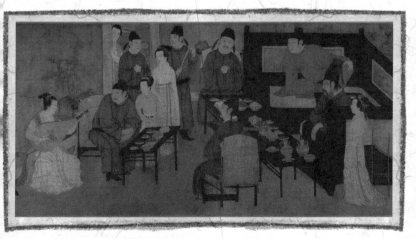

●《韩熙载夜宴图》(宋摹，部分)●五代●顾闳中●卷
●绢本设色●全图 28.7 厘米×335.5 厘米●故宫博物院 藏

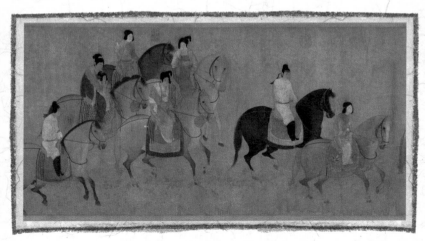

●《虢国夫人游春图》(宋摹，部分)●唐●张萱●卷
●绢本设色●全图 51.8 厘米×148 厘米●辽宁省博物馆 藏

23

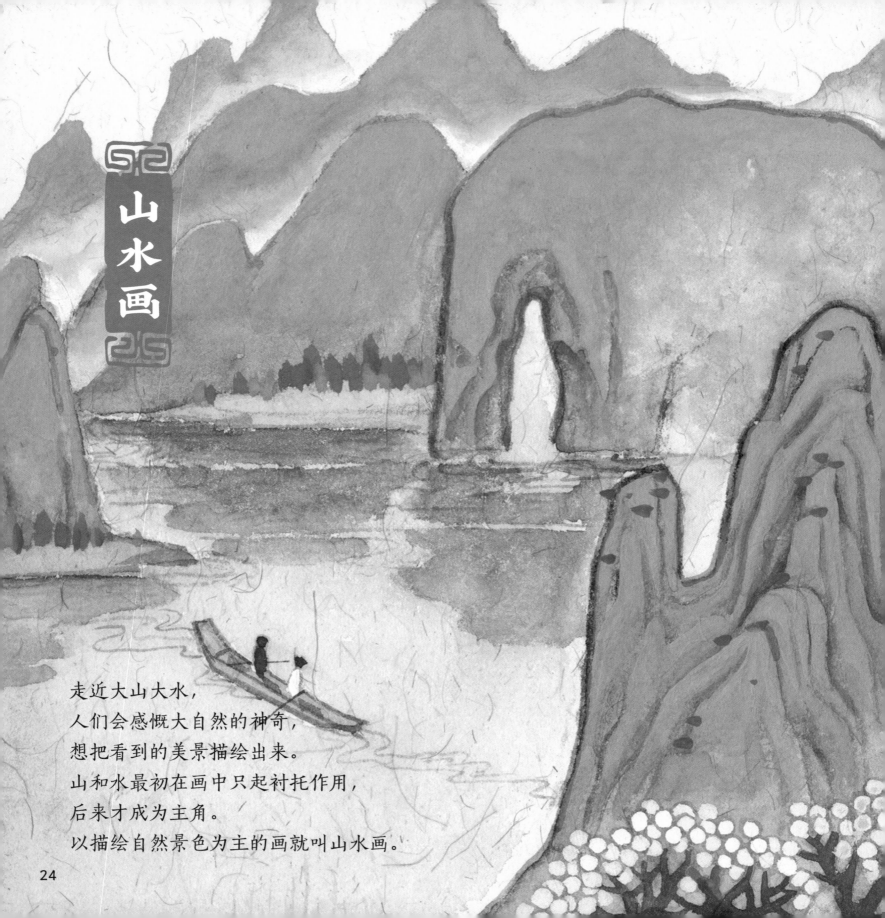

山水画

走近大山大水，
人们会感慨大自然的神奇，
想把看到的美景描绘出来。
山和水最初在画中只起衬托作用，
后来才成为主角。
以描绘自然景色为主的画就叫山水画。

山水画分类

水墨山水

画面以墨色为主。

青绿山水

画面以墨色、青色和绿色为主。

浅绛山水

画面以墨色和赭色为主。

隋朝展子虔的《**游春图**》是现存最早的山水画。

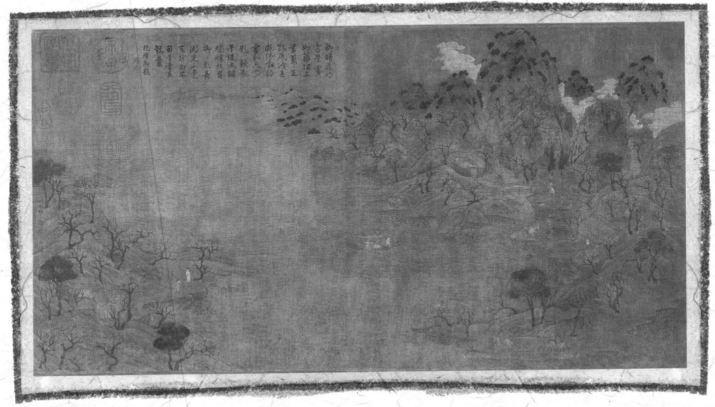

●《游春图》●隋●展子虔●卷●绢本设色●43厘米×80.5厘米●故宫博物院 藏

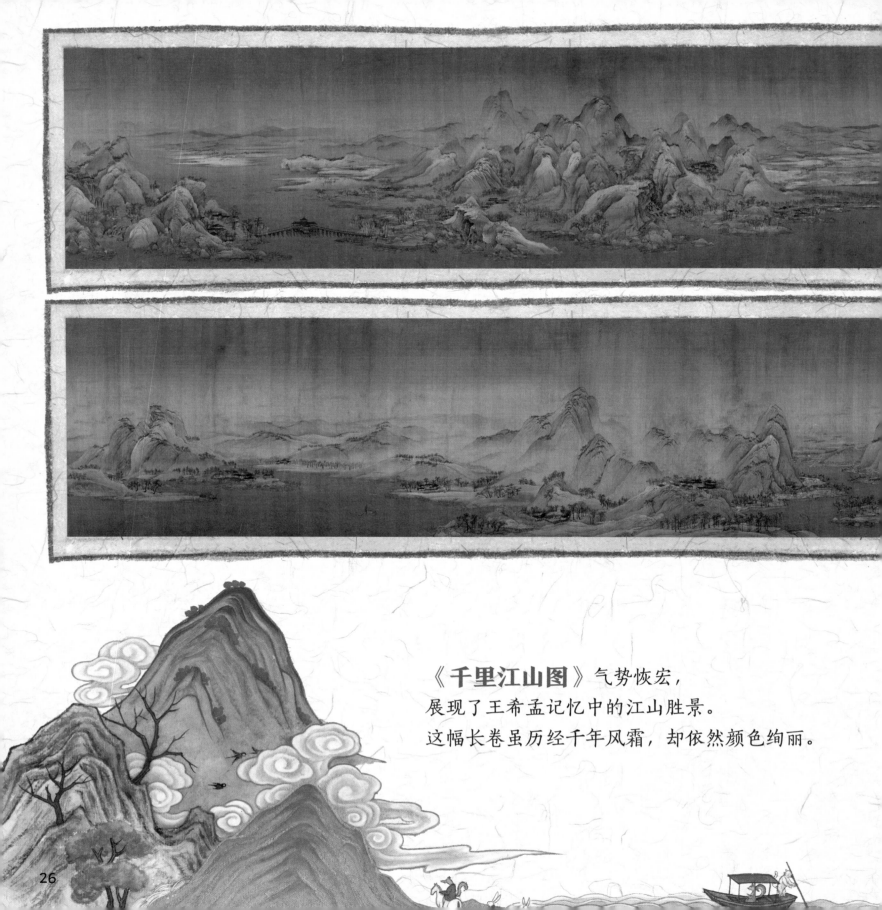

《千里江山图》气势恢宏，
展现了王希孟记忆中的江山胜景。
这幅长卷虽历经千年风霜，却依然颜色绚丽。

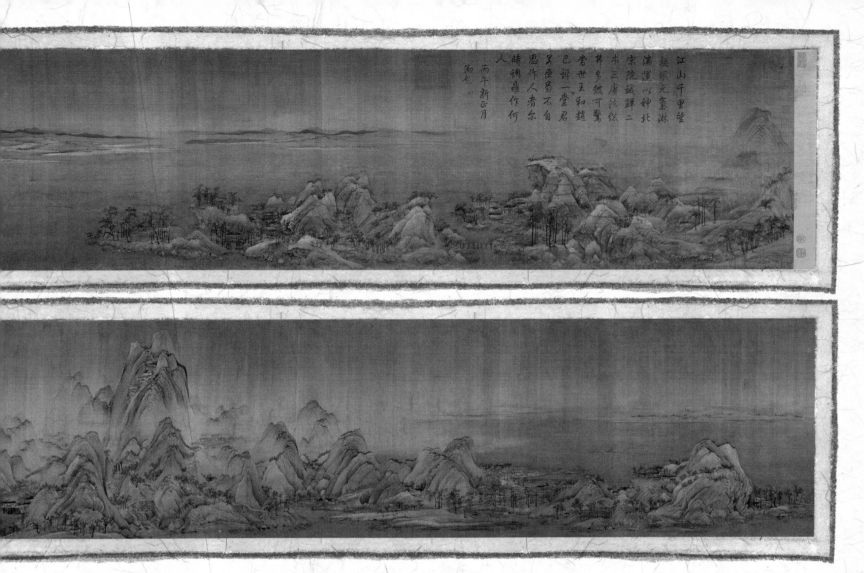

●《千里江山图》●北宋●王希孟●卷●绢本设色●51.5厘米×1191.5厘米●故宫博物院 藏

王希孟画这幅画用的是什么颜料呢?

就是我们介绍过的石青 ● 和石绿 ●。

因此,这是一幅"青绿山水"。

王希孟曾得到宋徽宗赵佶的亲自指导,

相传年仅 18 岁的他历时半年完成这幅巨作后,没过多久就去世了。

风景容易描绘，人物也容易刻画，
可如何将"风"和"雨"画出来呢？
明朝"浙派"的代表人物戴进
给出了一个生动的答案。
《**风雨归舟图**》中，
风是从哪个方向刮过来的？
芦苇和树叶都朝着哪个方向倾斜？
打伞的老伯在遮挡从哪个方向飘过来的雨？

◉《风雨归舟图》◉明◉戴进◉轴
◉绢本淡设色◉143厘米×81.8厘米
◉台北故宫博物院 藏

28

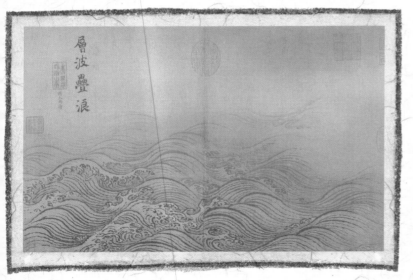 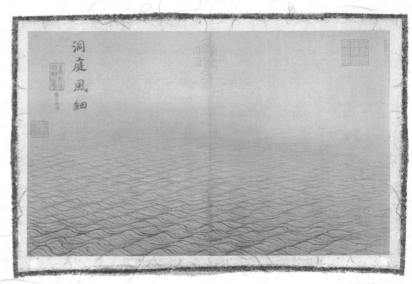

●《水图》(部分)●南宋●马远● 卷 ●绢本淡设色●每段 26.8 厘米×41.6 厘米●故宫博物院 藏

中国北方多高山，南方多河流。
因此，南方的画家很注意"水"的样子。
南宋画家马远画的《**水图**》共十二段，
把水在不同地方、不同天气下的样子表现得惟妙惟肖，
既有洞庭风细，又有层波叠浪！

花鸟画

有的画家喜欢画壮丽的山水，
有的画家则喜欢画灵动的花鸟。
这里说的花鸟是一个总称，
包括花、鸟、鱼、虫等各种生物。
山水画中有巍峨的高山、
蜿蜒的河流、茂密的树林，
还有房屋、舟桥、人物……
画起来复杂得不得了。
画花鸟画其实也不简单。
你如果仔细观察，
就会发现一朵小小的花也有花瓣、花蕊和花托，
它早晨的样子和中午的样子不尽相同；
一只小小的鸟也有艳丽的羽毛、
尖尖的嘴巴和弯弯的爪子，
它的羽毛在夏天和冬天厚度不同。

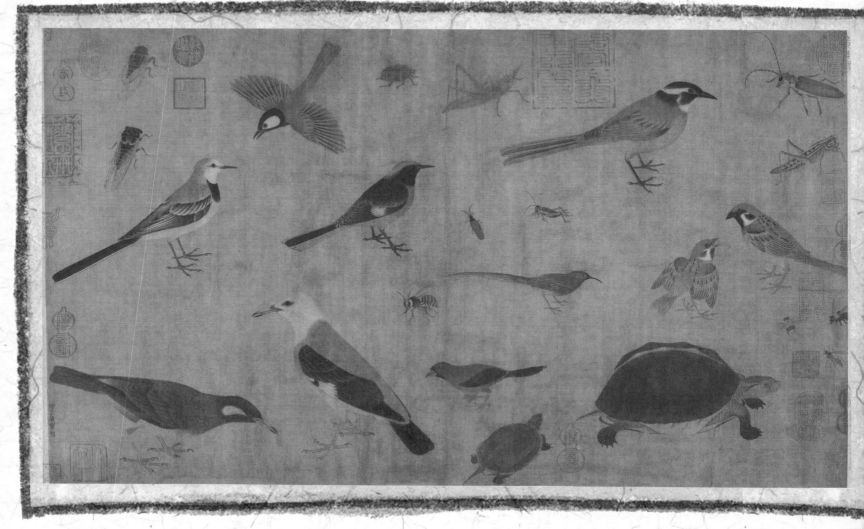

◉《写生珍禽图》◉五代◉黄筌◉卷◉绢本设色◉41.5 厘米×70 厘米◉故宫博物院 藏

赏画时刻

大约在唐朝，
花鸟画就作为一个独立的画科出现了。
黄筌是五代时期本事最大的花鸟画家。
他对大自然的观察细致入微，
作品具有写实风格。
他创作的《写生珍禽图》像不像
生物学家绘制的图册？

黄家富贵

黄筌是宫廷画家，画得最多的是珍稀的动物和花朵。他用笔精细、着色浓郁而艳丽，线条与色彩相融，几乎看不到勾勒的痕迹，这种风格被称为"黄家富贵"。黄筌的儿子黄居寀将"黄家富贵"进一步发扬光大。

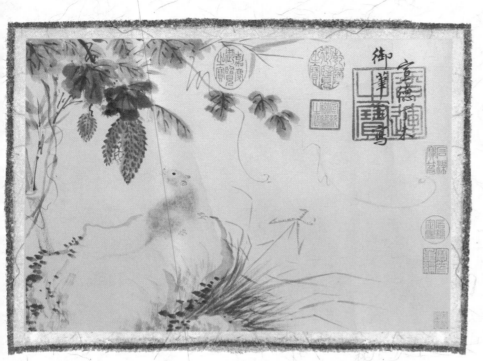

●《苦瓜鼠图》●明●朱瞻基●卷●纸本水墨
●28.1 厘米×39.3 厘米●故宫博物院 藏

你也来欣赏

《双喜图》中有几种小动物，分别是什么呢？

参考《苦瓜鼠图》的描述，尝试描述一下《双喜图》的技法和场景吧！

朱瞻基就是明宣宗，他子嗣不多，
而老鼠和瓜都象征"多子"，
所以他特别喜欢画老鼠和瓜。
《苦瓜鼠图》中有一只可爱的老鼠，
它蹲到了石头上，
正回头望着藤蔓上的两根苦瓜。
用淡墨皴擦出的老鼠，姿态十分生动！

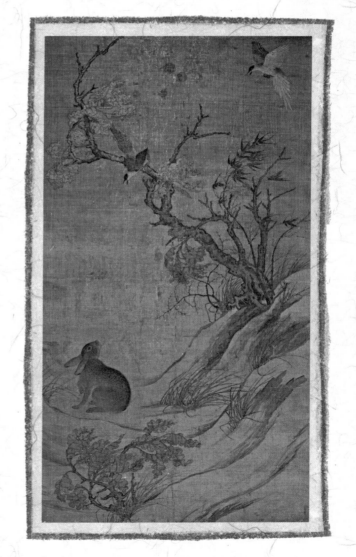

●《双喜图》(部分)●北宋●崔白●轴●绢本设色
●全图 193.7 厘米×103.4 厘米●台北故宫博物院 藏

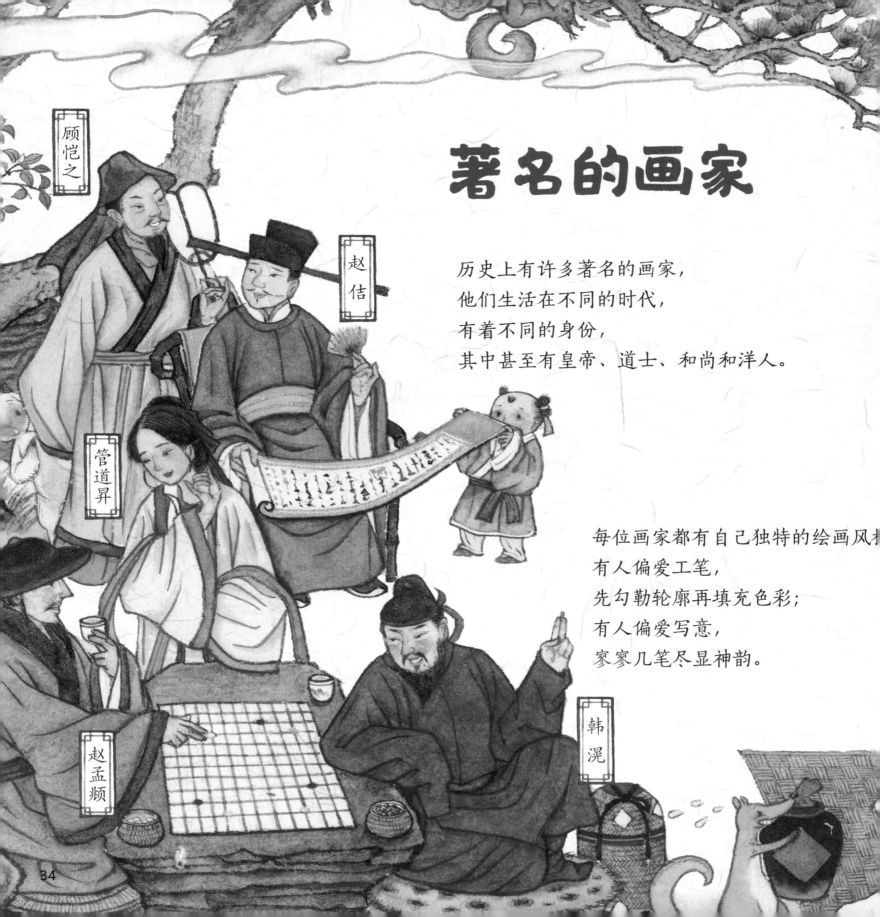

著名的画家

历史上有许多著名的画家，
他们生活在不同的时代，
有着不同的身份，
其中甚至有皇帝、道士、和尚和洋人。

每位画家都有自己独特的绘画风格，
有人偏爱工笔，
先勾勒轮廓再填充色彩；
有人偏爱写意，
寥寥几笔尽显神韵。

顾恺之

赵佶

管道昇

赵孟頫

韩滉

不断地临摹、写生、创作……
画家就是这样炼成的。
他们善于观察细节，
对世间万物有丰富的感情；
他们拥有天赋、长于思考、勤于练习，
擅长用画笔表达自己的所思所想。

郎世宁

朱耷

黄公望

唐寅

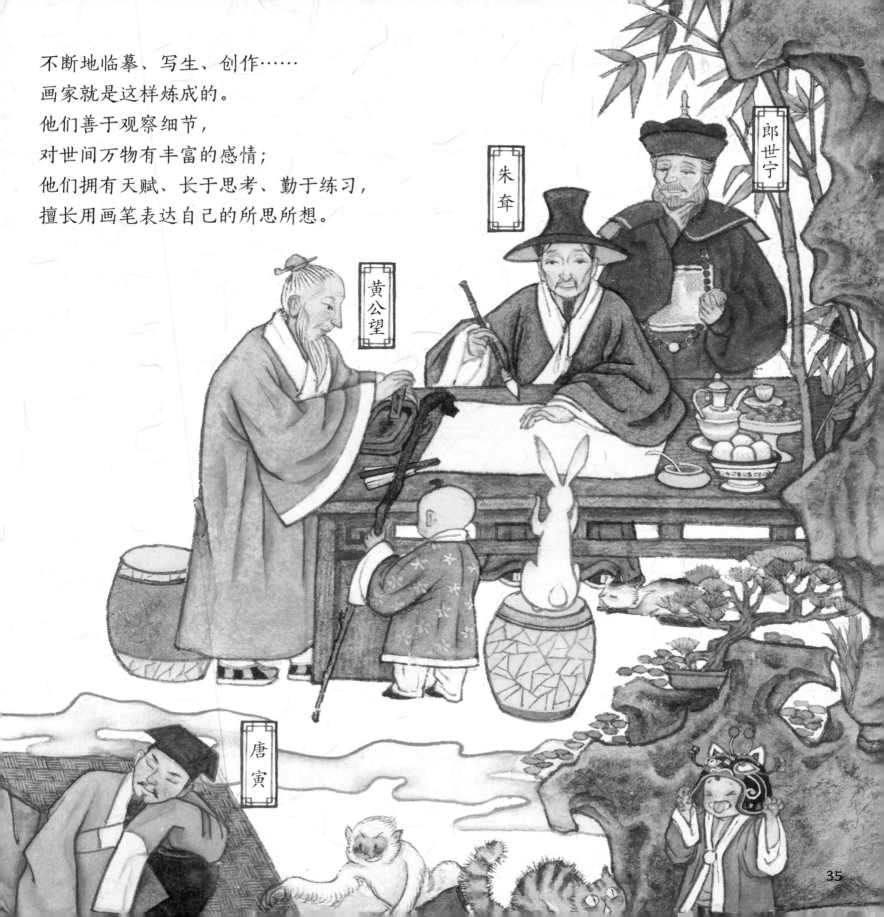

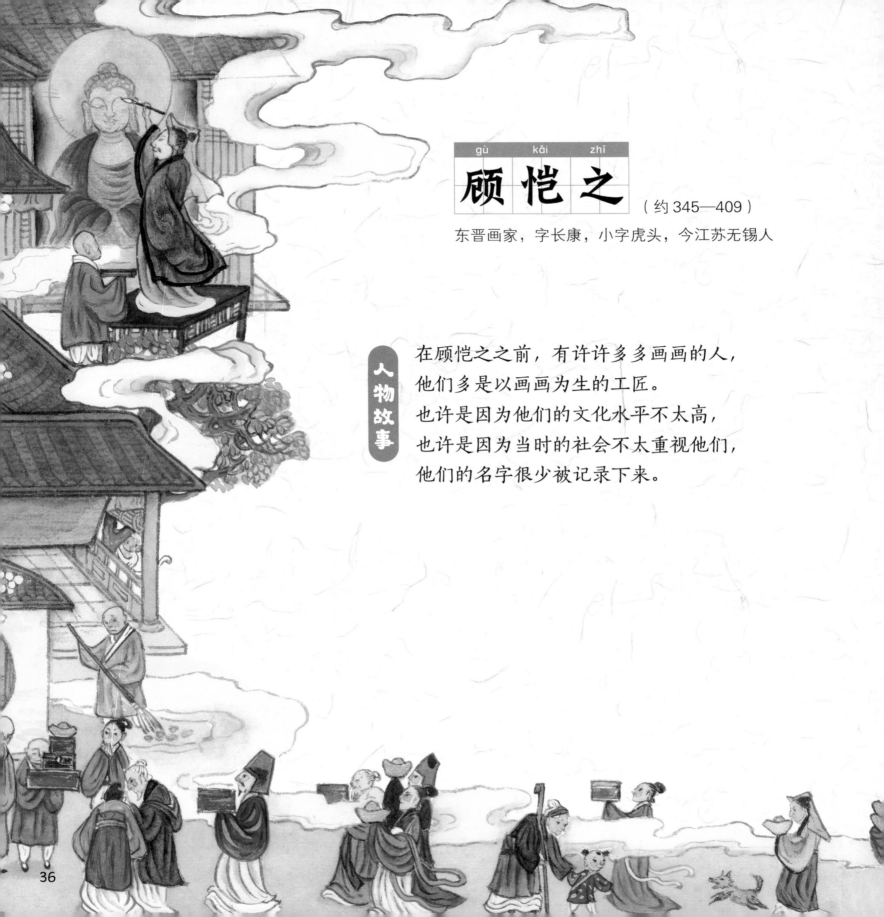

顾 恺 之

（约345—409）

东晋画家，字长康，小字虎头，今江苏无锡人

人物故事

在顾恺之之前，有许许多多画画的人，
他们多是以画画为生的工匠。
也许是因为他们的文化水平不太高，
也许是因为当时的社会不太重视他们，
他们的名字很少被记录下来。

六朝四大家	顾恺之	博学多才的艺术家，因绘画水平高超，被称为"画绝"。风格上主张"以形写神"。
	曹不兴	擅长画龙与佛的大画家，画的龙生动威武，画的佛像细腻，具有风度。
	陆探微	人物画大师，所画人物不仅外形清瘦秀雅，而且能让人感受到内在的精神与情绪。
	张僧繇	壁画大师，绘画技法多样而简练，善于运用外来技法塑造人物的立体感。

从顾恺之开始，事情变得不一样了。

顾恺之来自贵族家庭，不仅画画得好，

而且琴棋诗书样样精通。

除此之外，他还是一位绘画理论家呢！

顾恺之的绘画成就非常高。

他在建康（今南京市）瓦官寺的墙壁上画了一幅菩萨像，

点上眼睛后画像光彩耀目，轰动一时，

引来许多人为寺庙捐款。

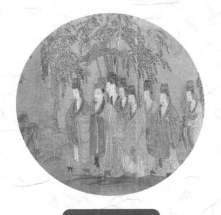
驻足洛水边

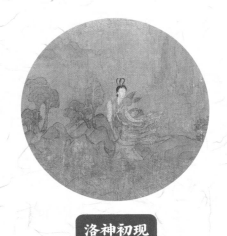
洛神初现

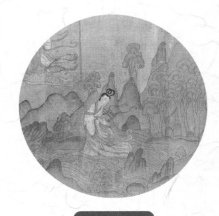
指渊为期

《洛神赋》是曹植写的一篇文章，文字细腻，优美动人。
在文中，曹植想象自己在洛水之畔偶遇凌波而来的女神。
女神风姿绰约，曹植也不吝赞美。
根据曹植的文章，顾恺之展开丰富的想象，
创作了**《洛神赋图》**。

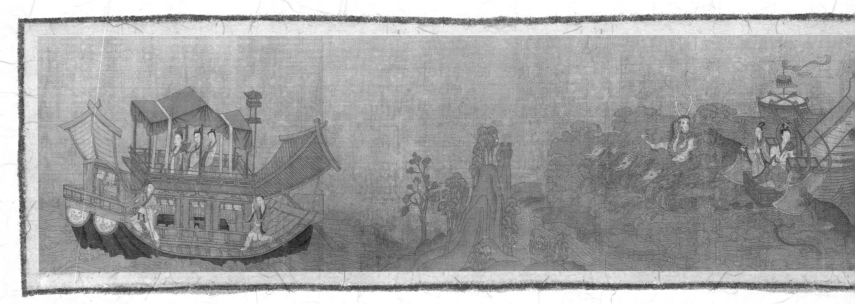

●《洛神赋图》(宋摹，部分) ●东晋●顾恺之●卷●绢本设色●全图 27.1 厘米×572.8 厘米●故宫博物院 藏

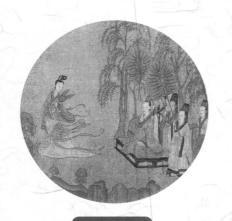

情意绵绵

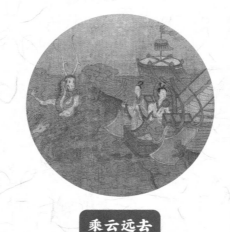

乘云远去

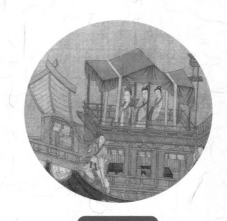

泛舟追寻

这幅画画在绢上，有近六米长，
描绘了曹植与女神相遇的始末。
画家采用了"春蚕吐丝描"这一技法，
画出来的线条就像春蚕吐的丝，
细密精致，连绵不断，匀称而优美。

其形也，翩若惊鸿，婉若游龙。荣
曜秋菊，华茂春松。髣髴兮若轻云
之蔽月，飘飖兮若流风之回雪。
（节选自《洛神赋》）

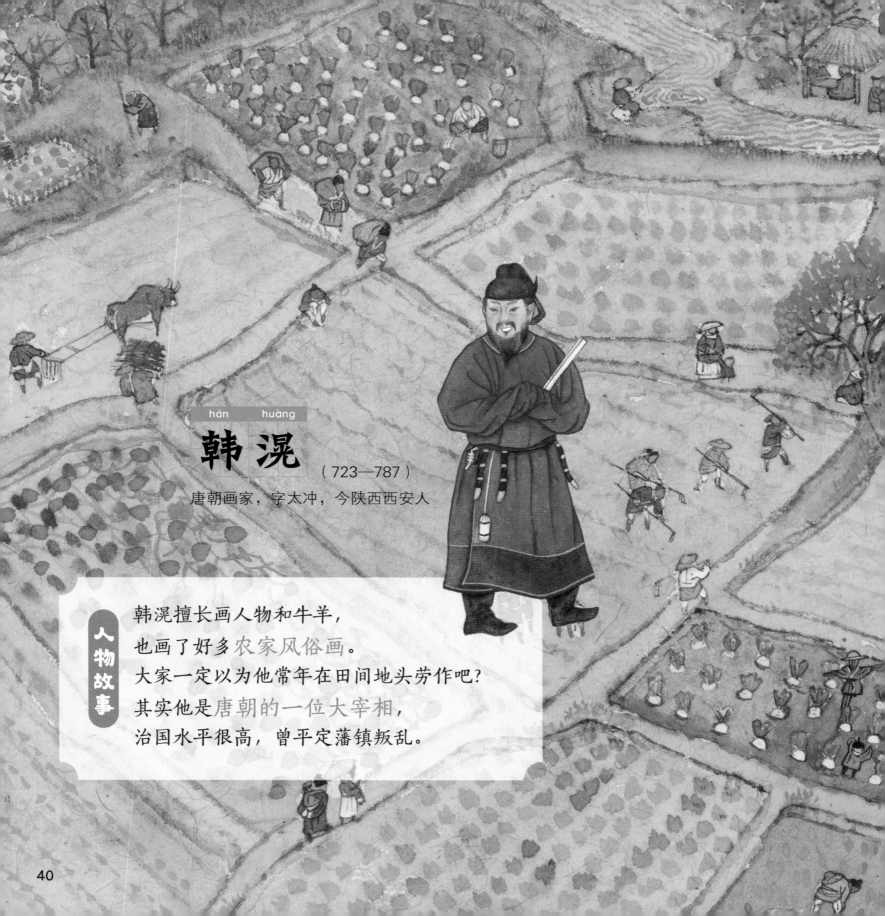

韩 滉
_{hán} _{huàng}

（723—787）

唐朝画家，字太冲，今陕西西安人

人物故事

韩滉擅长画人物和牛羊，
也画了好多农家风俗画。
大家一定以为他常年在田间地头劳作吧？
其实他是唐朝的一位大宰相，
治国水平很高，曾平定藩镇叛乱。

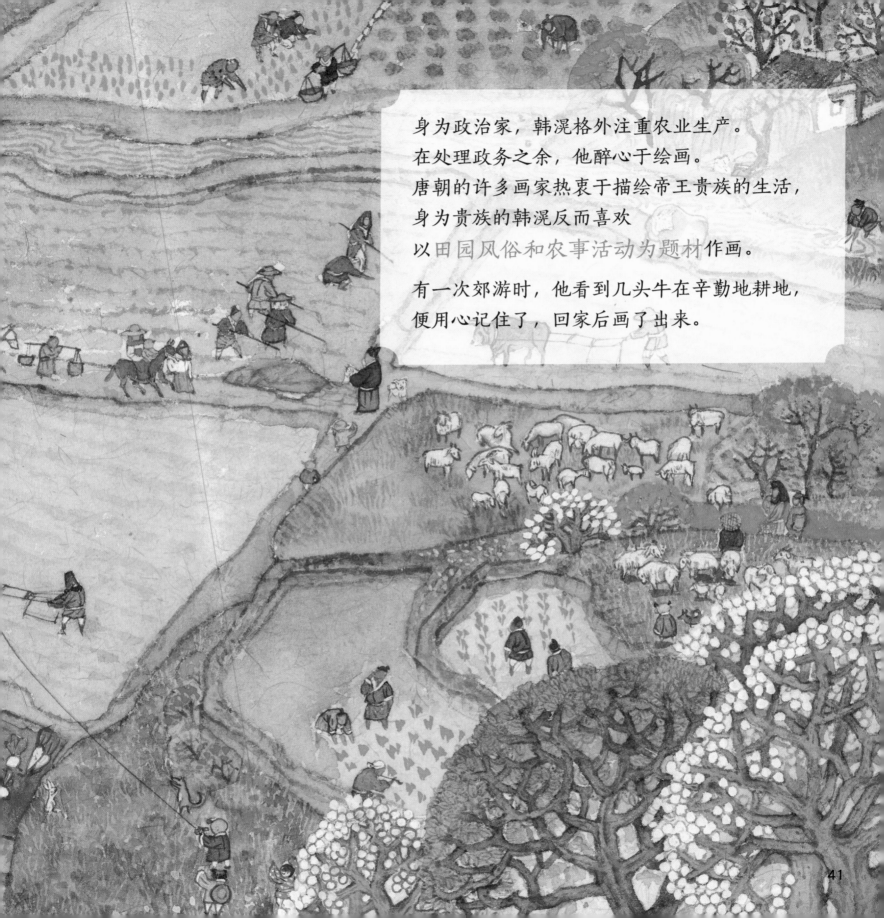

身为政治家，韩滉格外注重农业生产。
在处理政务之余，他醉心于绘画。
唐朝的许多画家热衷于描绘帝王贵族的生活，
身为贵族的韩滉反而喜欢
以田园风俗和农事活动为题材作画。

有一次郊游时，他看到几头牛在辛勤地耕地，
便用心记住了，回家后画了出来。

《**五牛图**》中的五头牛毛色不同，肥瘦不一，形态各异。

第一头牛的牛角弯弯的，它低着头，好像在蹭痒痒；

第二头牛是一头花牛，它昂首挺胸，很是自信；

第三头牛以正面示人，它的屁股被画得很高，以展示其身长；

第四头牛是最调皮的，它回过头看着伙伴们，还吐着舌头；

第五头牛穿着鼻环，神情庄重，好像在思考什么问题。

●《五牛图》●唐●韩滉● 卷 ●纸本设色●20.8 厘米×139.8 厘米●故宫博物院 藏

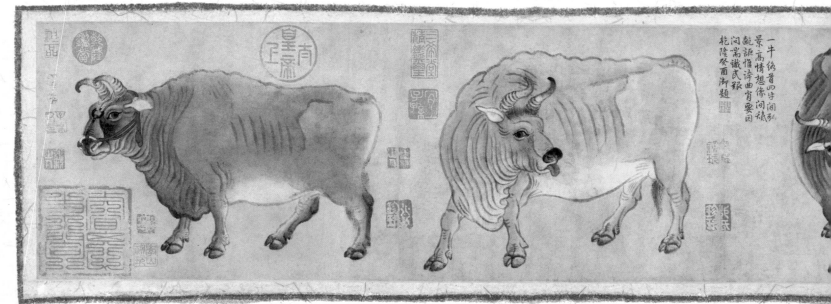

《五牛图》是少有的唐朝传世纸本真迹，更是目前已知的最早的纸本国画。创作年代距今已有 1200 多年。

韩滉在每头牛身上用的颜色不过两三种，
却给人色彩丰富的感觉。
他用粗而有力的线条勾勒牛身，
令人产生牛的行进速度非常缓慢的感觉。
常见的事物往往最难描绘，
因为大家对它们实在是太熟悉了，
哪怕只有一点点偏差，也都看得出来。
因此，韩滉画《五牛图》可以说极具挑战性，
想必他对牛进行了非常细致的观察。

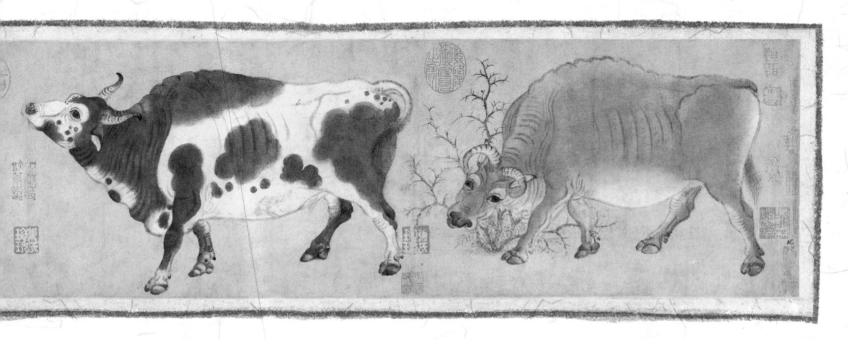

赵佶

zhào jí

（1082—1135）

北宋皇帝，史称宋徽宗，书画家。

人物故事

赵佶是一位身着皇袍的画家，
他不好好做他的皇帝，
却沉迷于绘画。
他不仅自己画，
还兴办皇家绘画学校、扩充画院、
组织编写画谱，让许多人一起画！

北宋的画家中，就数赵佶流传下来的画作最多。
他的花鸟画有工致艳丽的，也有笔墨朴拙的，
但共同的特点是写实。
写实也是北宋绘画的特点，
那时的画家都很善于观察。

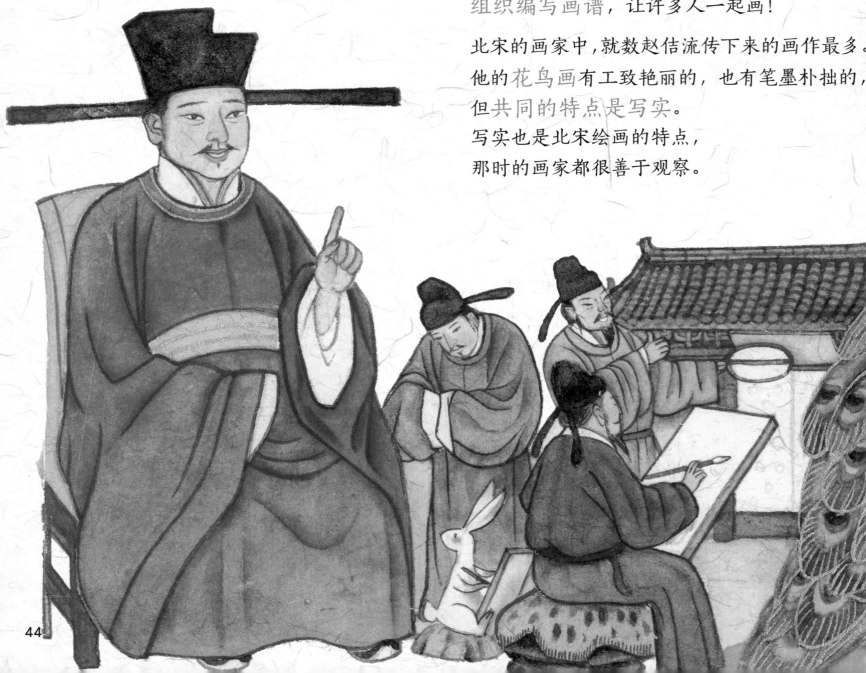

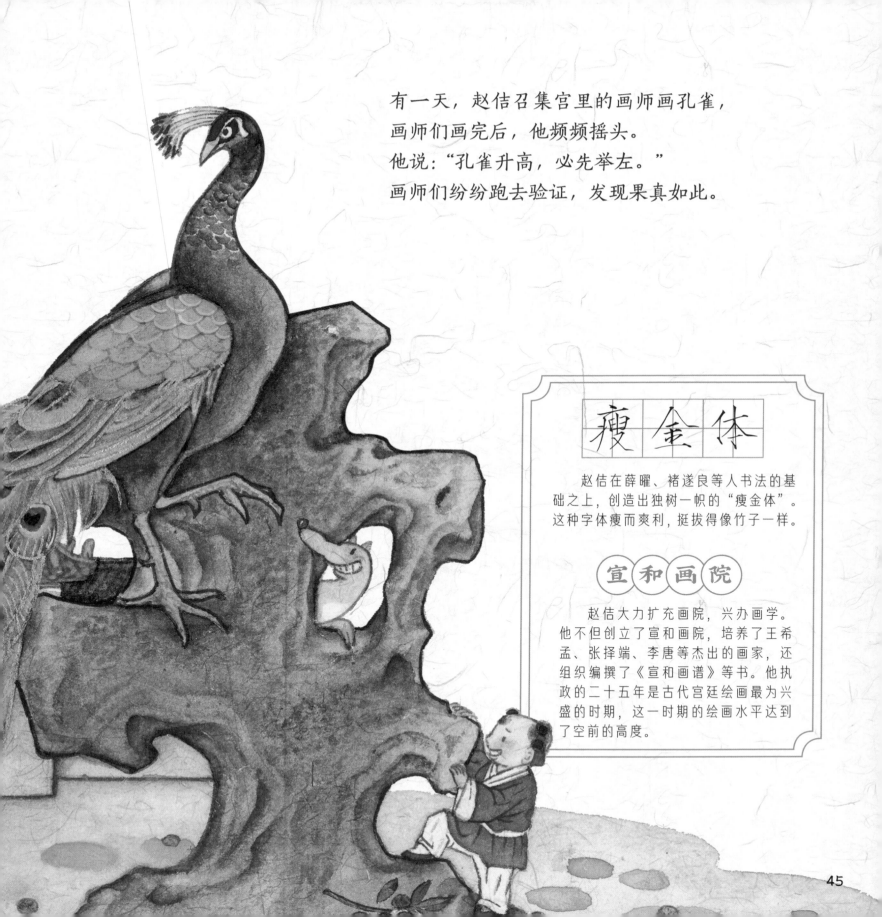

有一天，赵佶召集宫里的画师画孔雀，
画师们画完后，他频频摇头。
他说："孔雀升高，必先举左。"
画师们纷纷跑去验证，发现果真如此。

瘦金体

赵佶在薛曜、褚遂良等人书法的基础之上，创造出独树一帜的"瘦金体"。这种字体瘦而爽利，挺拔得像竹子一样。

宣和画院

赵佶大力扩充画院，兴办画学。他不但创立了宣和画院，培养了王希孟、张择端、李唐等杰出的画家，还组织编撰了《宣和画谱》等书。他执政的二十五年是古代宫廷绘画最为兴盛的时期，这一时期的绘画水平达到了空前的高度。

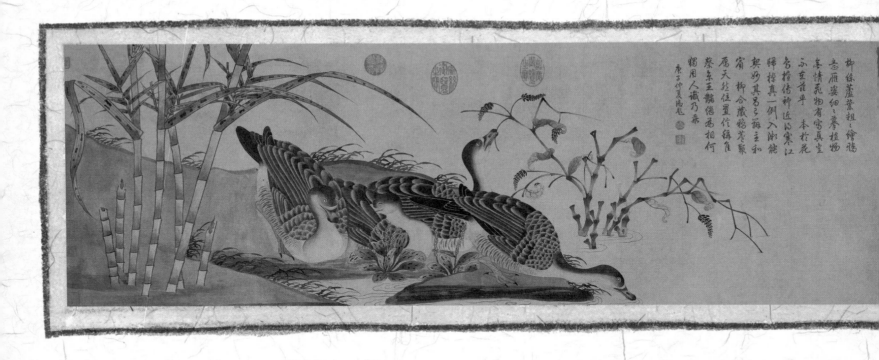

柳緑蘆葉粗々繪鴉
意雁充物有雪植物
妾情充物有雪霊宝
不至首平 本枝花
客檀傳神近的寒江
歸榜真一例入澌能
與物其另子雌主和
宵柳含藏鴉蒼聚
應天於佳置作稱雖
蔡京玉豔偕為相何
獨用人藏乃乗
庚子仲夏鴻毛

赏画时刻

《柳鸦芦雁图》的右边
有一棵形态奇异的古柳,
弯弯的柳枝上栖息着三只白头鸦,
树下还有一只白头鸦,
它仿佛在回应小伙伴的呼唤;
左边有四只栖息在芦荻旁的大雁,
最右边那只正在喝水。

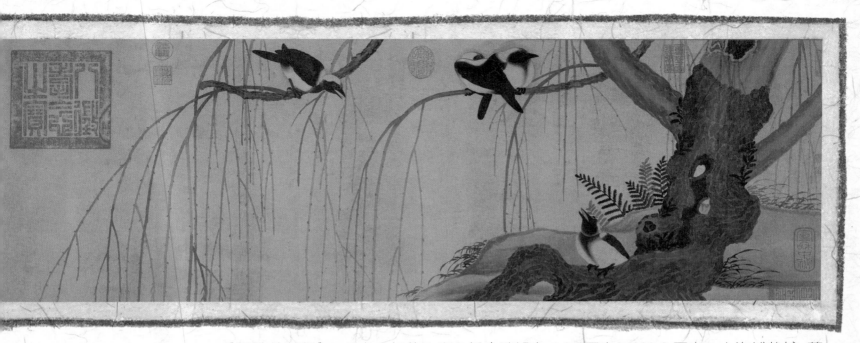

◉《柳鸦芦雁图》◉北宋◉赵佶◉卷◉纸本淡设色◉34 厘米×223.2 厘米◉上海博物馆 藏

整幅作品以水墨为主，用了淡淡的赭色。

画家较多地使用了对比手法，

如粗壮的树干和细细的柳条、白头鸦身上的黑白两色。

画中每只鸟的每一片羽毛都勾画得十分细致，

完全符合那个时代的写实风格。

赵佶整日待在皇宫中，

所以他画的虽然是江湖野趣，

却少了一分荒远，多了一分雍容。

赵孟頫

（1254—1322）

元朝画家，字子昂，号松雪道人，今浙江湖州人

人物故事

赵孟頫是宋朝开国皇帝赵匡胤的后人，
不过到了他这一代，宋朝灭亡了。
他作为宋朝宗室做了元朝的大官。

赵孟頫是个文人画家，
他反对南宋画院过分雕琢的画风，崇尚古风，重视神韵。
他的书法也很棒，
他讲求书画同源，把书法的很多用笔方法引入绘画中。

赵孟頫的妻子管道昇、儿子赵雍、孙子赵麟都特别会画画，
他的外孙王蒙就更不用说了，是"元四家"之一。

元四家

黄公望　富有创新意识的画家，创造了多种山水画技法，对后世画家产生深远影响。

王　蒙　博采众长，作品色彩丰富，极富个人情感表现力。

倪　瓒　擅长山水与墨竹，作品平淡天真，颇有逸趣，体现他期望远离社会的归隐思想。

吴　镇　其山水作品表现静谧的格调，用笔采用藏锋起笔的方式。

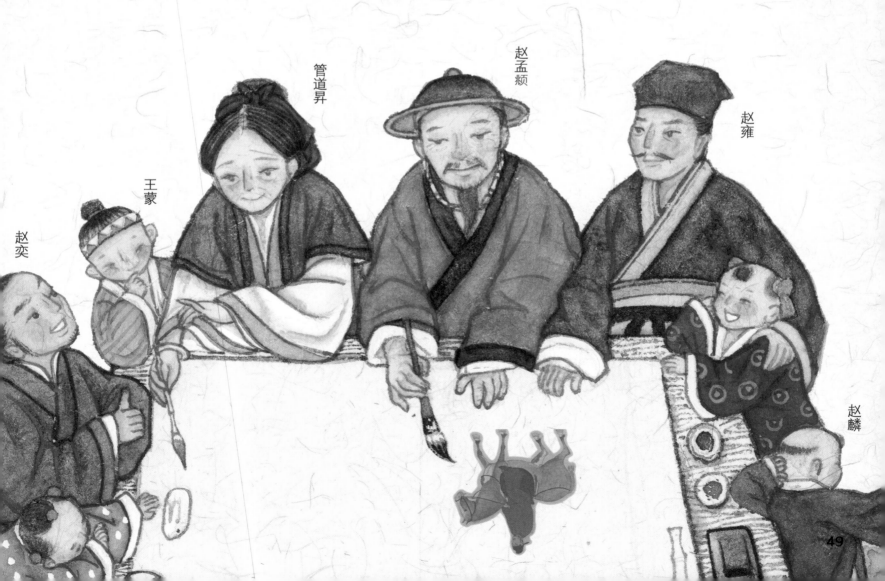

管道昇

赵孟頫

赵雍

王蒙

赵奕

赵麟

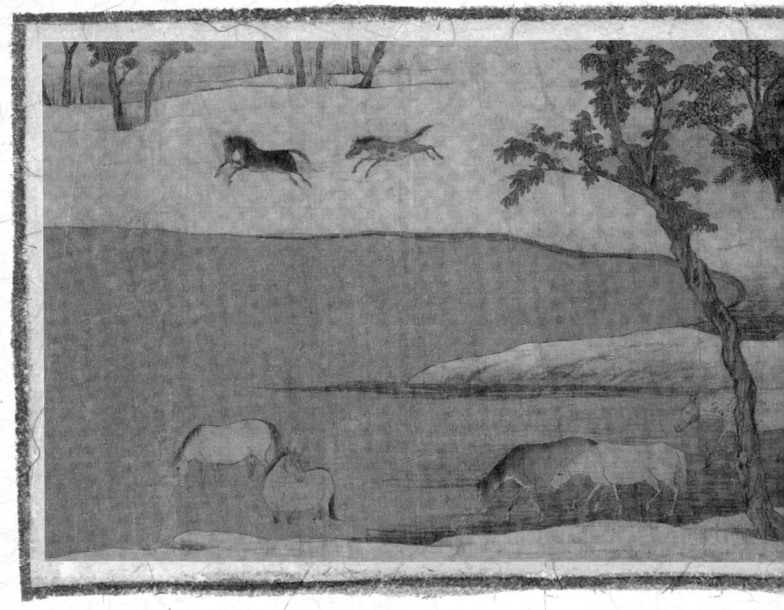

◎《秋郊饮马图》(部分) ◎元◎赵孟頫◎卷◎绢本设色◎全图 23.6 厘米×59 厘米◎故宫博物院 藏

赏画时刻

赵孟頫是画马名家，
《秋郊饮马图》就是他的杰作，
描绘的是河边牧马的场景。

50

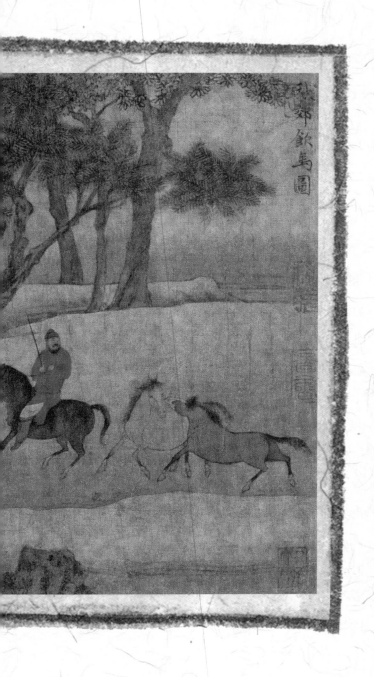

放牧人一身红衣，
在青绿山水中特别醒目。
画中的马儿形态各异，
远处的两匹跑得正欢，
近处的几匹在河边喝水，
与大自然浑然一体。
这幅画在用笔方法和造型上
继承了唐朝的画马传统，
质朴而精良，充满古意。

数一数：《秋郊饮马图》
中一共有多少匹马呀？

51

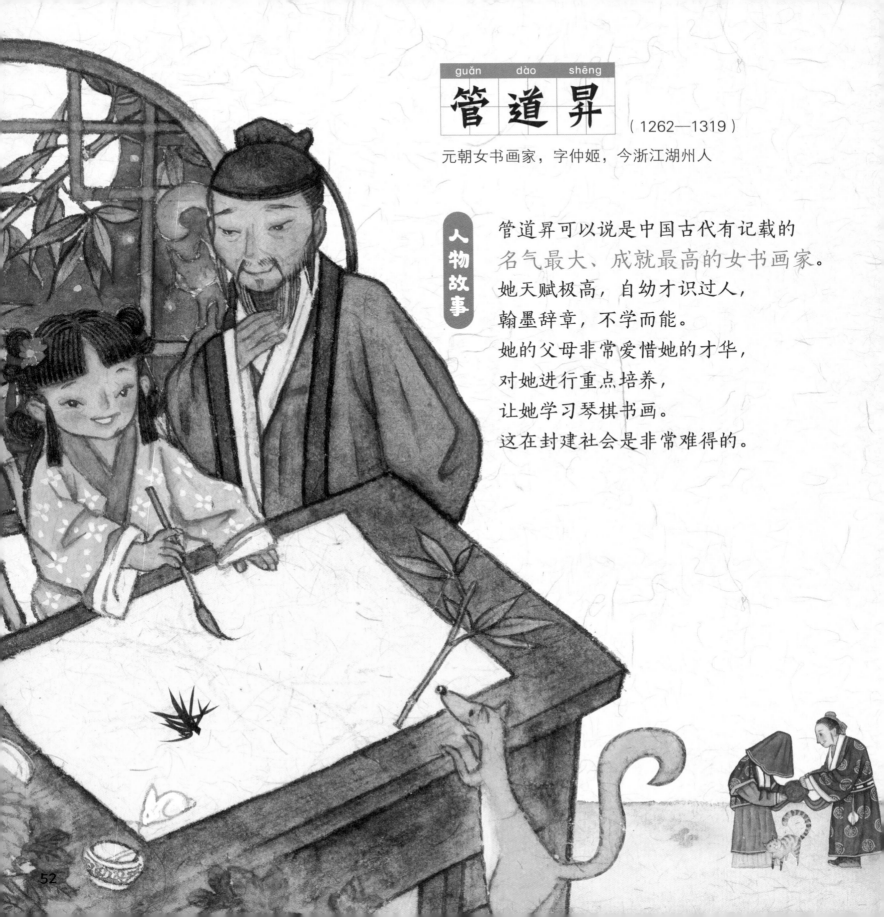

管道昇

guǎn dào shēng

（1262—1319）

元朝女书画家，字仲姬，今浙江湖州人

人物故事

管道昇可以说是中国古代有记载的
名气最大、成就最高的女书画家。
她天赋极高，自幼才识过人，
翰墨辞章，不学而能。
她的父母非常爱惜她的才华，
对她进行重点培养，
让她学习琴棋书画。
这在封建社会是非常难得的。

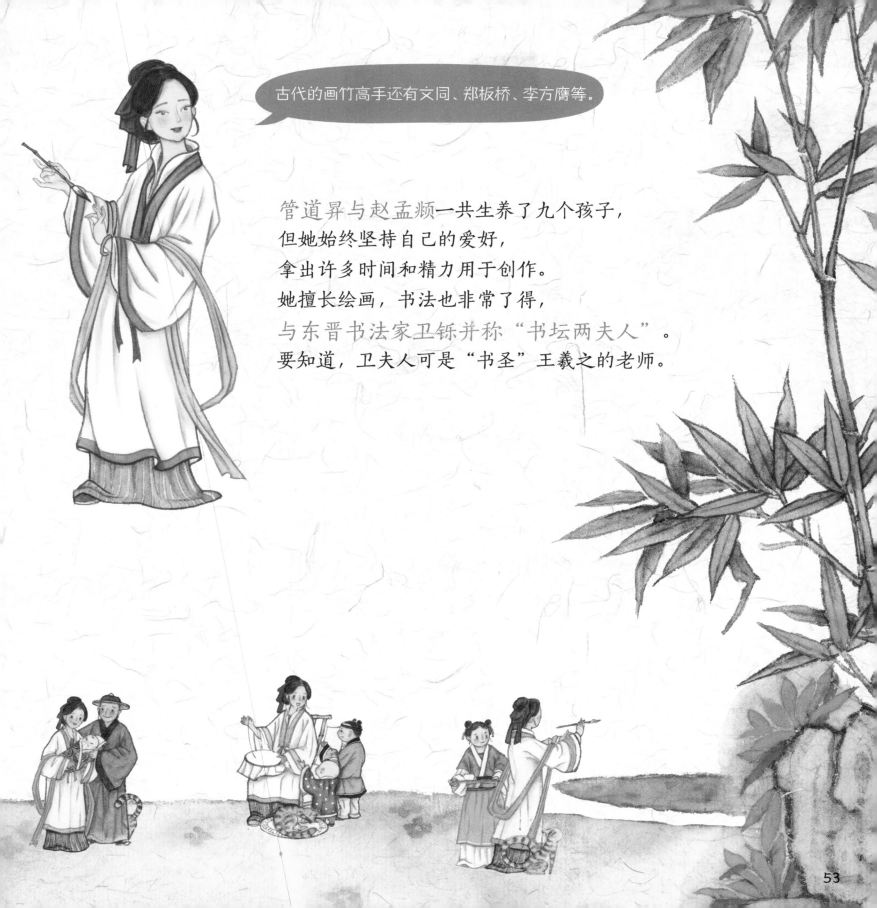

古代的画竹高手还有文同、郑板桥、李方膺等。

管道昇与赵孟頫一共生养了九个孩子，
但她始终坚持自己的爱好，
拿出许多时间和精力用于创作。
她擅长绘画，书法也非常了得，
与东晋书法家卫铄并称"书坛两夫人"。
要知道，卫夫人可是"书圣"王羲之的老师。

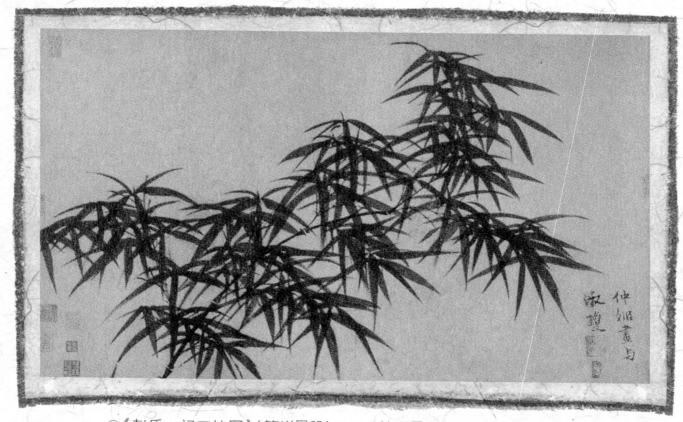

◉《赵氏一门三竹图》(管道昇段)◉元◉管道昇◉卷◉纸本水墨◉34 厘米×57 厘米
◉故宫博物院　藏

《赵氏一门三竹图》共分三段，
由赵孟頫、管道昇和赵雍的三幅墨竹图合裱而成。

《赵氏一门三竹图》后面有四十七方收藏印，
这表明它经历代名家鉴赏，流传有序。
管道昇的作品中，一根竹子从左下方伸向右上方，
竹叶浓密，交叠在一起，每一片都是一笔画成，挺拔而饱满。
画家运笔有力，墨没有浓淡、层次的变化，
竹枝和竹叶却可以被清楚地区分开来。

赵孟頫的作品中，
竹枝自左起向右倾斜，
竹叶茂密，
竹枝与竹叶错落交叠。
画家用笔沉着稳健。

●《赵氏一门三竹图》(赵孟頫段)●元●赵孟頫●卷●纸本水墨
●34厘米×108厘米●故宫博物院　藏

赵雍的作品中，
竹枝用飞白法，竹叶稀疏，
自下向左右散开，墨色浓重。
画家用笔劲道，
所画墨竹十分洒脱。

●《赵氏一门三竹图》(赵雍段)●元●赵雍●卷●纸本水墨
●34厘米×65厘米●故宫博物院　藏

黄公望

huáng gōng wàng

（1269—1354）

元朝画家，字子久，号大痴道人，今江苏常熟人

人物故事

黄公望是个会占卜的道士，
他晚年住在富春江一带时，
每天把画卷背在身上，一有机会就画。
他前前后后用了三年多的时间，
在八十二岁时完成了《**富春山居图**》的创作，
然后把它送给了他的**师弟无用师**。

黄公望常年流连于山水之间，对大自然有着深刻而独特的理解，
而且他对富春江一带的山岳、河流、村落、渔舟都非常熟悉，
所以在这幅长卷中，他不仅画出了富春江畔的美丽景致，
还画出了他理想中的山水的模样。

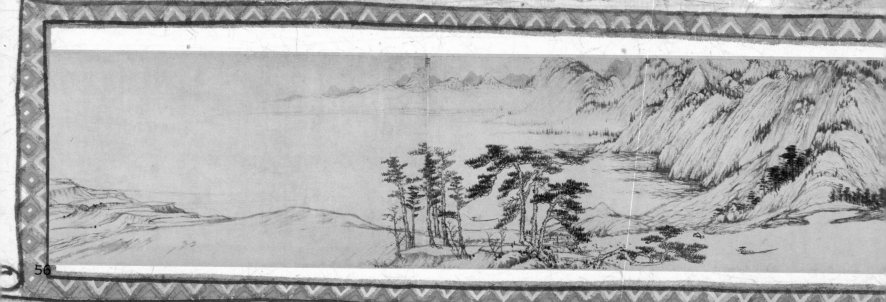

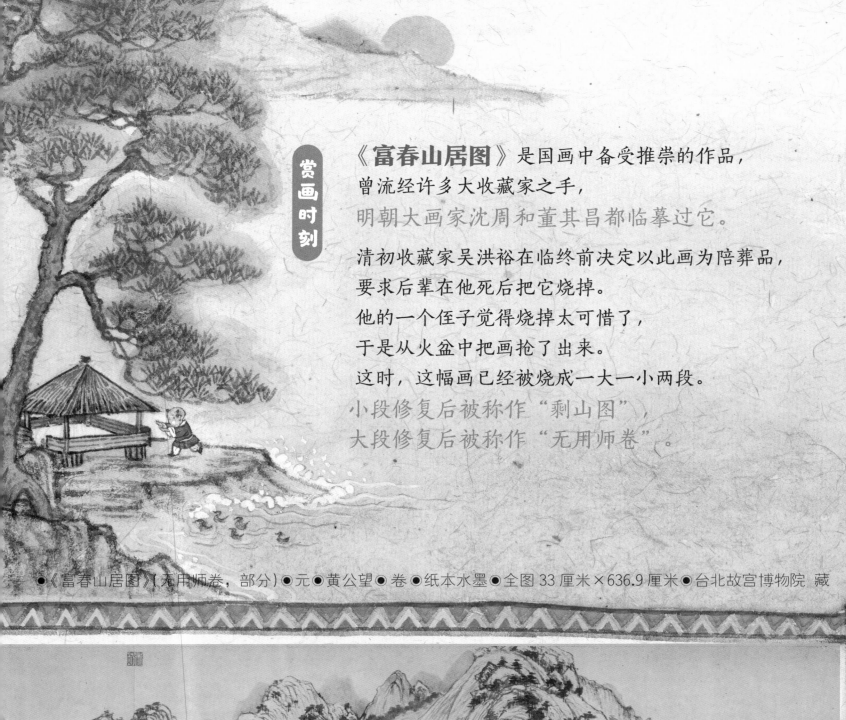

《**富春山居图**》是国画中备受推崇的作品，

曾流经许多大收藏家之手，

明朝大画家沈周和董其昌都临摹过它。

清初收藏家吴洪裕在临终前决定以此画为陪葬品，

要求后辈在他死后把它烧掉。

他的一个侄子觉得烧掉太可惜了，

于是从火盆中把画抢了出来。

这时，这幅画已经被烧成一大一小两段。

小段修复后被称作"剩山图"，

大段修复后被称作"无用师卷"。

●《富春山居图》（无用师卷，部分）●元●黄公望●卷●纸本水墨●全图 33 厘米×636.9 厘米●台北故宫博物院 藏

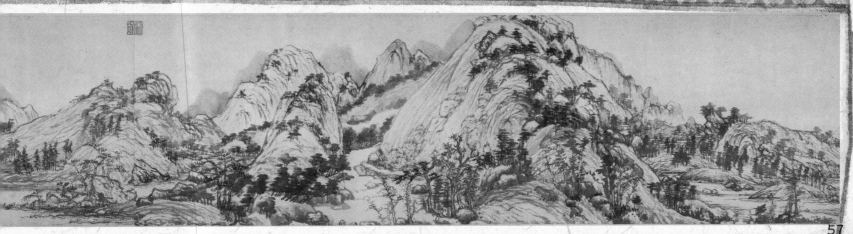

唐寅

táng yín

（1470—1524）

明朝画家、文学家，字伯虎，一字子畏，号六如居士，今江苏苏州人

人物故事

民间关于唐寅的传说特别多，
他的故事还被现代人拍成了电影。

唐寅自幼聪颖过人，但长大后官途受阻，
变得玩世不恭，整日吟诗作画，游山玩水，饮酒作乐，
享有"江南第一风流才子"之名。

唐寅虽然喜欢率性行事，
但是在绘画上却很下功夫。
他学南宋"院体"，取"元四家"之长并加以融合，
形成了以"院体"工细为主、
兼具文人画笔墨意趣的独特画风。

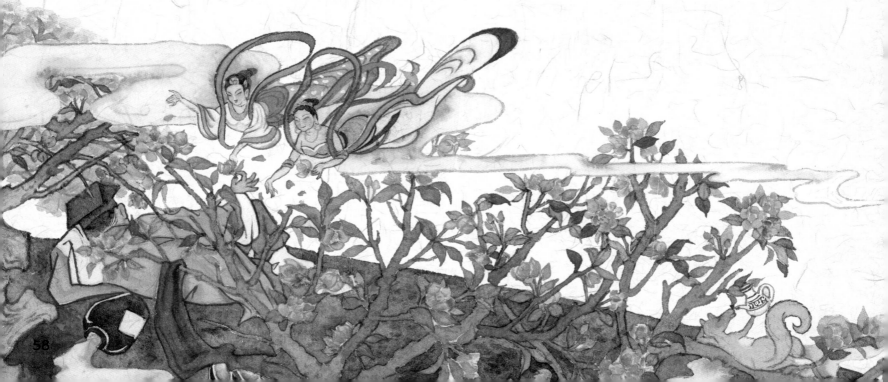

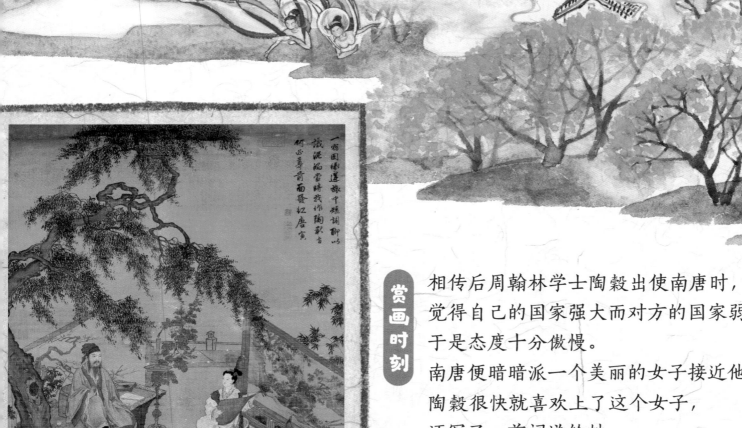

一宿园林莲旅中 姓词聊以 撒泥塌雷时我作陶歌音 何必尊前面发红 唐寅

●《陶榖赠词图》●明●唐寅●轴●绢本设色
●168.8 厘米×102.1 厘米●台北故宫博物院 藏

赏画时刻 相传后周翰林学士陶榖出使南唐时，
觉得自己的国家强大而对方的国家弱小，
于是态度十分傲慢。
南唐便暗暗派一个美丽的女子接近他，
陶榖很快就喜欢上了这个女子，
还写了一首词送给她。
后来陶榖离开南唐时，
发现这个女子竟然是一名歌伎，
顿时感到十分羞愧。
《陶榖赠词图》描绘的就是陶榖赠词的场景。
这幅作品人物形态生动，画风严谨：
两位主人公被屏风、假山和芭蕉环绕，
歌伎弹着琵琶唱着歌，
陶榖则全神贯注地欣赏。

你发现了吗？在画的左下角，假山
之间还有一个可爱的童子。

朱耷

zhū dǎ

（1626—1705）

清朝画家，谱名朱统鍌，朱元璋第十七子宁王朱权后裔，今江西南昌人

人物故事

明朝灭亡后，

朱耷很难过，曾一度削发为僧。

他的画特别简单，

但形象鲜明、奇特有趣，能给人留下很深的印象。

他最擅长的是水墨写意花鸟画，

常常只用寥寥几笔就画出鱼和鸟：

它们都有着圆圆的眼睛，

眼珠顶着眼眶，好像在翻白眼。

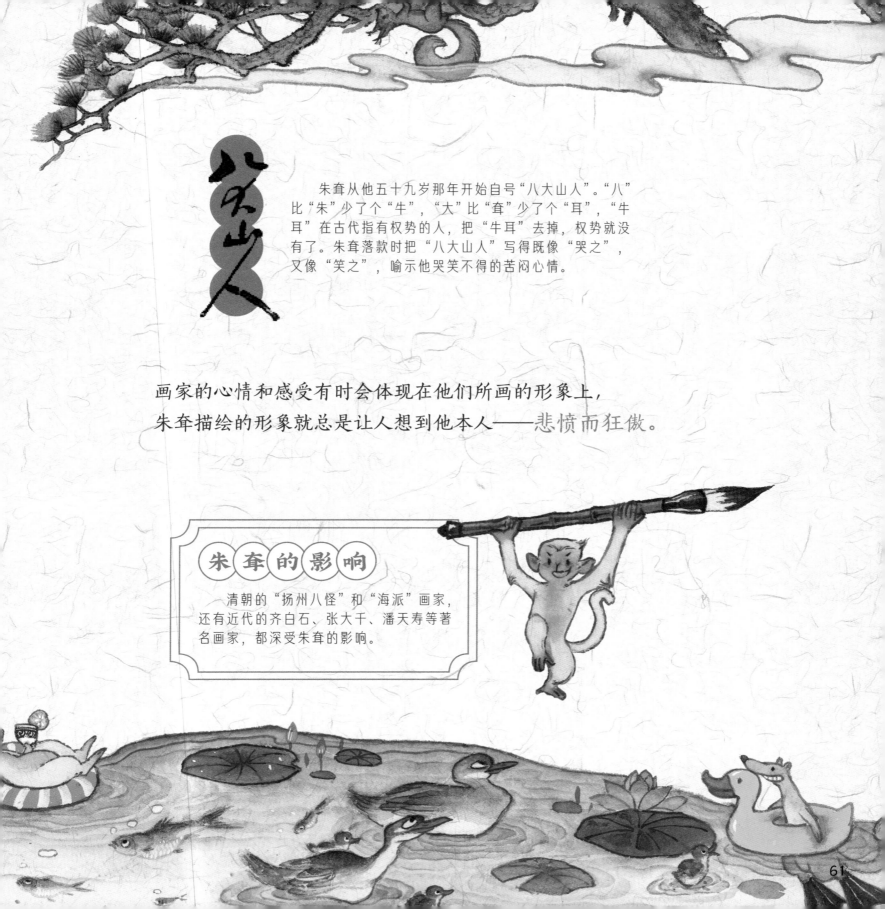

八大山人

朱耷从他五十九岁那年开始自号"八大山人"。"八"比"朱"少了个"牛","大"比"耷"少了个"耳","牛耳"在古代指有权势的人,把"牛耳"去掉,权势就没有了。朱耷落款时把"八大山人"写得既像"哭之",又像"笑之",喻示他哭笑不得的苦闷心情。

画家的心情和感受有时会体现在他们所画的形象上,朱耷描绘的形象就总是让人想到他本人——悲愤而狂傲。

朱耷的影响

清朝的"扬州八怪"和"海派"画家,还有近代的齐白石、张大千、潘天寿等著名画家,都深受朱耷的影响。

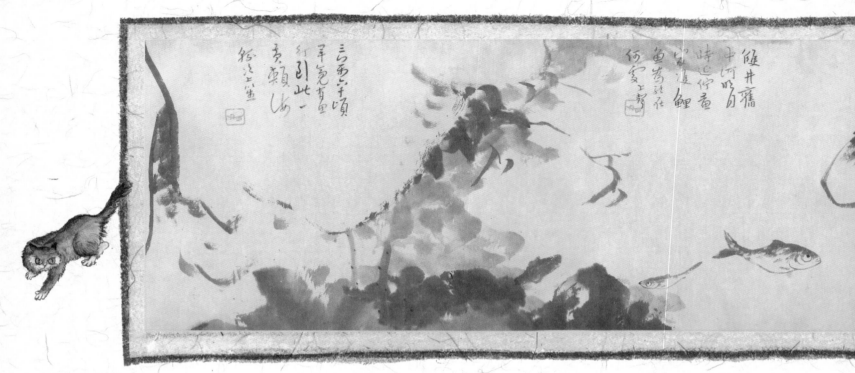

●《鱼石图》(部分)●清●朱耷●卷●纸本水墨●全图 30 厘米×150 厘米
●美国克利夫兰美术馆 藏

朱耷的画构图奇特，常常大面积留白。
这幅《鱼石图》中的怪石好像随时会倒下来，
靠石头最近的那条鱼白眼看天，
看起来十分倔强，仿佛在藐视这个世界。
在这幅画中，
朱耷运用夸张和变形的手法表达了自己的内心感受。
画中的鱼其实就是朱耷，朱耷就是画中的鱼。

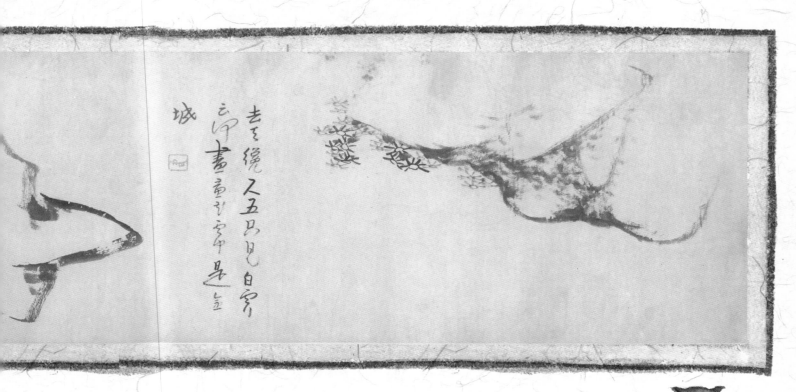

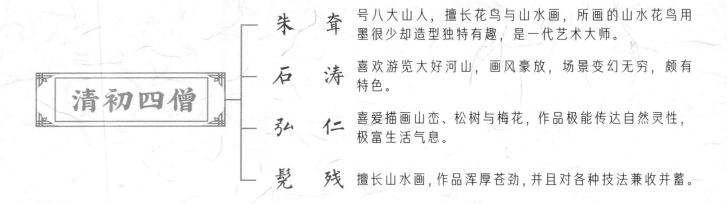

清初四僧

朱耷　号八大山人，擅长花鸟与山水画，所画的山水花鸟用墨很少却造型独特有趣，是一代艺术大师。

石涛　喜欢游览大好河山，画风豪放，场景变幻无穷，颇有特色。

弘仁　喜爱描画山峦、松树与梅花，作品极能传达自然灵性，极富生活气息。

髡残　擅长山水画，作品浑厚苍劲，并且对各种技法兼收并蓄。

这四位"和尚画家"特别有名，他们都是明朝遗民，因不肯与新王朝合作而遁入空门。

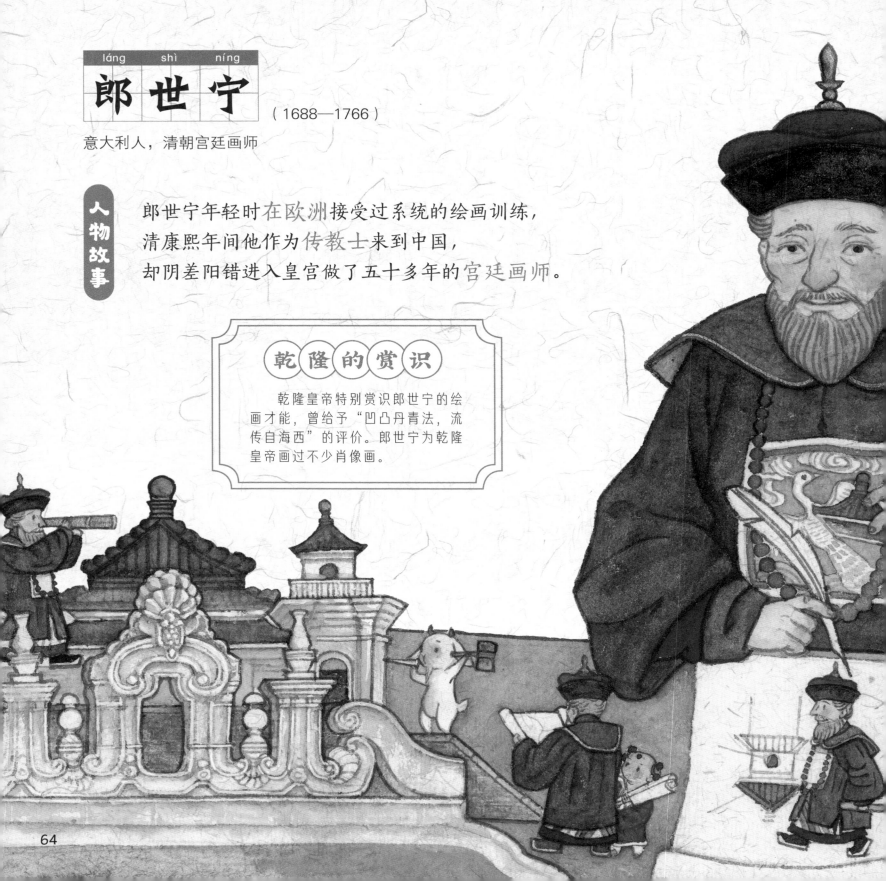

郎世宁

láng shì níng

（1688—1766）

意大利人，清朝宫廷画师

人物故事

郎世宁年轻时在欧洲接受过系统的绘画训练，
清康熙年间他作为传教士来到中国，
却阴差阳错进入皇宫做了五十多年的宫廷画师。

乾隆的赏识

乾隆皇帝特别赏识郎世宁的绘画才能，曾给予"凹凸丹青法，流传自海西"的评价。郎世宁为乾隆皇帝画过不少肖像画。

郎世宁擅长画肖像、人物故事和花鸟，尤其擅长画马。

他的作品是"中西混血儿"——

他将西洋画和国画的画法巧妙地结合在一起，

创立了一种独特的风格，令人耳目一新。

他还参与了圆明园宫殿的设计，据说在园内留下了不少墨宝。

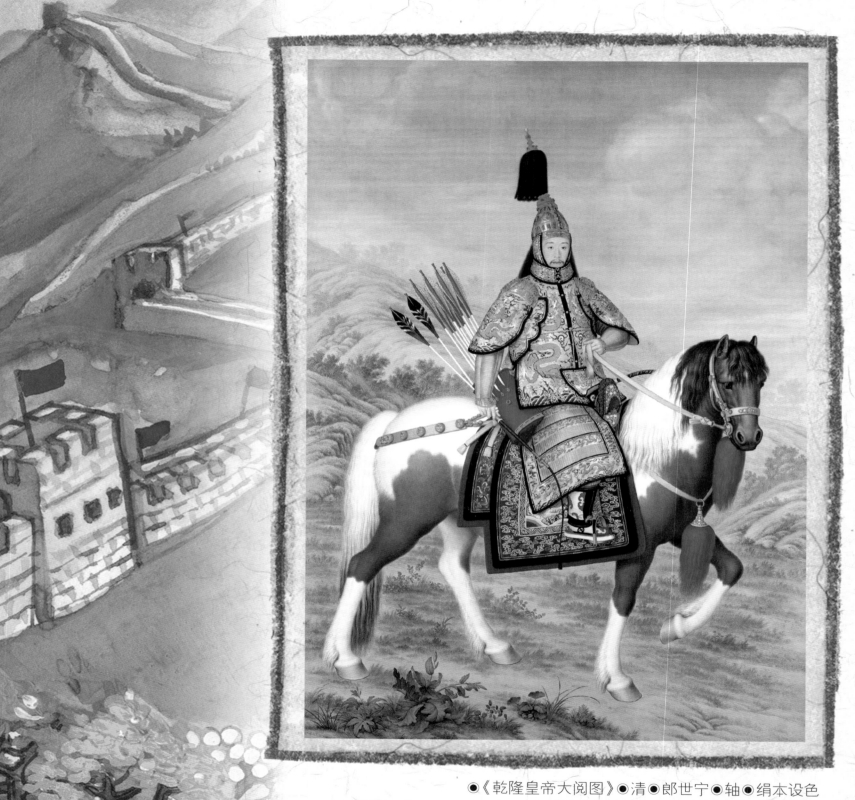

◉《乾隆皇帝大阅图》◉清◉郎世宁◉轴◉绢本设色
◉332.5厘米×232厘米◉故宫博物院 藏

乾隆四年，乾隆皇帝首次检阅八旗军，
郎世宁据此创作了《**乾隆皇帝大阅图**》。
他用国画的工具和材料，
画出了西洋画的效果。

在《**乾隆皇帝大阅图**》中，
景物、人以及马的素描关系被减弱了，
线条隐藏在色彩里，几乎看不到。
马儿脚边的草叶的画法，
像极了西洋画的静物写生，
远处的山却俨然来自清朝宫廷的山水画。
骑在马上的乾隆精神抖擞，
表情中带有帝王的威严。
虽然铠甲十分宽大，
但微妙的明暗关系和铠甲上的纹饰
仍然让他的体形显露了出来。

国画世界还有更多的秘密等着你去发现！

如果你对书里的画作感兴趣，
可以去找找和它们风格相似的画作，
可以去搜寻相关画家的其他作品，
还可以去博物馆或美术馆观赏原作。
另外，如果你喜欢，
就从现在开始学画国画吧！

画作列表

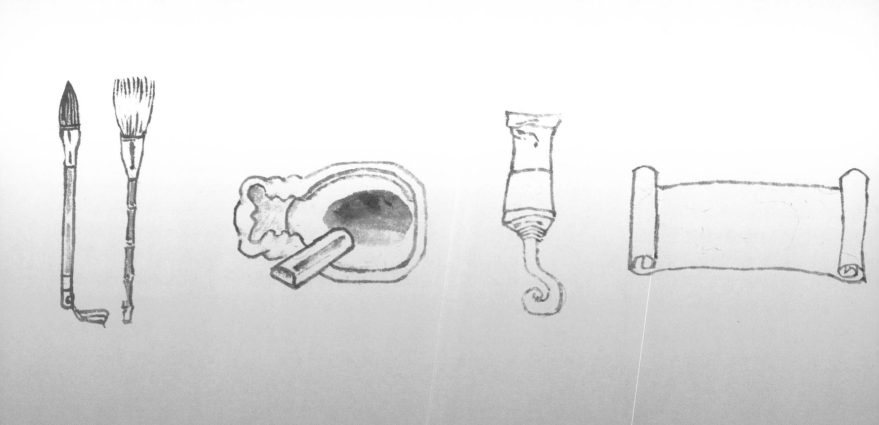